天下文化
BELIEVE IN READING

極品美學

書法・崑曲・普洱茶

余秋雨

目錄

自序 003

書法史述 011

崑曲縱論 115

品鑑普洱茶 193

附錄：《秋雨合集》總覽 249

自序

一

世界與中國大陸的近代美學，受德國黑格爾美學的影響很深。那就是總是先從抽象的概念、定義出發，力圖打造一個理論框架。麻煩的是，如果把這樣的框架挪移到中國美學上來，就很吃力了。翻閱過很多這樣的著作，大多是從中國古代各種書籍中挖掘出一些似乎與「美」有關的說法，加上很多當代解釋，再勉強拼貼成型。其實，真正的中國美學，完全不走黑格爾的路線，而是著力於對具體作品的選擇、品賞、比較，最後成果也不是體系嚴整的什麼「學」。

即使是德國美學，也不都是黑格爾的模式。比黑格爾早四十年，當時德國最優秀

的美學家萊辛（G. E. Lessing）就通過對一座公元前一世紀的「極品雕塑」進行精細解析，建立了劃時代的美學判斷。由此完成的美學著作，他也特意以這座雕塑的名字為題，叫《拉奧孔》。

相比之下，中國美學在呈現方式上更接近萊辛，而不是黑格爾。我本人對黑格爾美學進行過長時間的研究和講授，《世界戲劇學》和《藝術創造學》等著作中都留下了這方面的深深印記；但是，在向當代世界闡述中國美學時，我卻不能不離開黑格爾。

本書精選了中國文化中舉世獨有的幾項「極品」，來探尋它們身上非同尋常的美，故稱「極品美學」。

當然也不是完全走萊辛的路。萊辛雖然不同於黑格爾，卻還是秉持著德意志勃鬱的理論癖好。本書則不同，只讓各項「極品」充分展開，自成日月，避免受到理論硬塊的太多騷擾。

我的這種理論選擇，受到兩位已故友人的啟發。一位是漢寶德先生，他藉著很多「建築極品」所論述的建築美學和整個東方美學，讓人心服；另一位是唐德剛先生，他藉著梅蘭芳所論述的中國戲劇美學，讓人愉悅。他們兩位，都有足夠的西方學術背

景，但是面對中國的美學課題，都不約而同地走了「解析極品」一途。是不是由解析

走向抽象概括？他們並不在乎。

二

在當今社會中，「極品」的說法到處可見。由於多，甚至已帶有一些譏諷和貶

義。但是，如果真正能以宏觀美學的目光來看，那麼，頂得這個稱號的標準就很嚴格

了。有資格稱得上「文化極品」的，至少需要具有以下五個特徵：

一、獨有性。

二、頂級性。

三、具體性。

四、共知性。

五、長續性。

概括起來說，所謂「文化極品」，就是其他文化不可取代而又達到了最優秀等

級，一直被公認共享的那些具體作品。

精采的學說，算不算？不算。因為那不具體，不成「品」。

國際的讚譽，算不算？不算。因為那未必獨有。

本土的特產，算不算？不算。因為那未必優秀。

高雅的祕藏，算不算？不算。因為那未必公認和共享。

……

——經過這麼多的篩選，能夠全然通過的中國文化極品就很少了。在我眼前只剩

下了三項：書法、崑曲、普洱茶。

當然還可能有別項，我一時沒想出來。

這三項，既不怪異，也不生僻，但是卻無法讓一個遠方的外國人全然把握。如果

他能把握，那我就會上前摟住他，把他看成是文化上的「手足同胞」。

任何文化都會有大量外在的宣言、標牌，但在隱祕處，卻暗藏著幾個「命穴」，

幾處「胎記」。

這三項，就是中國文化所暗藏的「命穴」和「胎記」。由於地理原因，它們也曾

暈化、滲透到臨近地區，因而也可以把中國極品稱之為東方極品。

三

只要上了年紀就會明白，最有生命力的文化，一定是那些可以被感官確認的具體作品。甚至，也可以說是「產品」。

與這種具體作品相比，種種以「文化」的名義出現的抽象講解、艱深論述，其實只是一種附屬性、過渡性、追隨性的存在，並不重要。

對於文化的事，不管看上了哪一項，哪一品，都應該盡快地直接進入。千萬不要在概念和學理上苦苦地繞了幾年，累累地兜了幾年，高高地飄了幾年，還在外面。遺憾的是，這樣的研究者，我們經常看到。「高深」了很久，卻一直沒有真正進入。

就拿我所說的這三項來說吧：要寫字，就磨墨；要聽戲，就買票；要喝茶，就煮水。寫了，聽了，喝了，才能慢慢品味，細細比較，四處請教，終於，懂了。

「懂」，簡簡單單一個字，卻是萬難抵達。很多「名校博士」的毛病，往往就欠缺在這裡。在我看來，在文化上，懂與非懂，是天地之別，生死之界。

這一懂非同小可。自己的懂，很容易連接別人的懂。今人的懂，很容易連接古人的懂。當上下左右全都連成一氣，抬頭一看，文化真神笑了。

四

我把書法、崑曲、普洱茶選為「文化極品」的三元組合，應該會有讀者對第三項普洱茶投以疑惑。它，也能成為三元之一？

其實，我把普洱茶列入，是一個提醒性的學術行為，藉以申述一個重大趨勢：從當前到未來，文化的重心正從「文本文化」轉向「生態文化」。普洱茶，只是體現這種趨勢的一個代表。

從宏觀看，在這三元組合中，書法是純粹的「文本文化」，崑曲是「文本文化」兼「生態文化」，而普洱茶則是純粹的「生態文化」。前兩種主要代表過往，普洱茶主要代表未來。

我看重文化的感官確認，所以本書配了不少圖片。寫書法的那一篇，也曾收入另一書，但在這裡可以直接面對一個個具體的書法作品，整體就活了。

對這三項極品的闡述，書法和崑曲兩篇在海內外演講時曾獲得很高的學術評價。但在社會各層面影響最大的，倒是普洱茶那一篇。它曾在一個雜誌上發表過，沒想到驚動了整個普洱茶行業。從生產者、營銷者，到喝茶者、研究者，都在讀。我在文中

所排列的普洱茶級別序列，也引起了廣泛重視。據我所知，現今全中國大陸的茶莊、茶客在品鑑和流通頂級普洱茶時，大多會翻閱這篇不短的文章。由這篇文章印成的小冊子，已在陣陣茶香中發行幾十萬本。可見，在今天，生態文化的地位確實已經提高。

這也給了我一種信心，因此，敢於在本書前面作兩個承諾：

第一，固守這三項極品的專業尊嚴，不發任何空泛的外行之論。

第二，因為已經懂得，所以隨情直言，不作貌似艱澀的纏繞和掩飾。

特別需要說明的是，在美學上，「極品」呈現的是「極端之美」。這種美已經精緻到了「鑽牛角尖」的地步，再往前走，就過分了。因此，「極端之美」有一種臨界態勢，就像懸崖頂處的奇松孤鶴。我把這種美在這本書裡集中呈現，也算是獨特的美學示範。

在《君子之道》一書中，我論述了中國儒家的中庸之道對於極端化的防範，但那主要是指人格結構和思維定勢。藝術文化，正是對這種結構定勢的突破和補充，因此並不排斥極端性。只不過，中國的傳統思想畢竟對藝術文化保持著潛在的掌控，這就使極端之美尤顯珍罕。

在世間大量論述中國文化和東方美學的著作中，本書以小涵大，三足撐鼎，作了一個大膽嘗試。感謝讀者參與這個嘗試，我期待著你們的指正。

癸巳年初春

書法史述

筆墨是用來書寫歷史的，但它自己也有歷史。

我一再想，中國文化千變萬化，中國文人千奇百怪，卻都有一個共同的載體，那就是筆墨。

這筆墨肯定是人類奇蹟。一片黑黝黝的流動線條，既實用，又審美，既具體，又抽象，居然把全世界人口最多的族群連結起來了。千百年來，在這塊遼闊的土地上，什麼都可以分裂、訣別、遺佚、湮滅，唯一斷不了、掙不脫的，就是這些黑黝黝的流動線條。

那麼今天，就讓它們停止說別人，讓別人說說它們。

是不是要寫「書法簡史」？我的企圖似乎要更高一點。「史述」，是對歷史作出自由選擇，並進行美學論述。平鋪直敘，非吾道也。

開筆，還是從自己寫起。

一

在山水蕭瑟、歲月荒寒的家鄉，我度過了非常美麗的童年。

千般美麗中，有一半，竟與筆墨有關。

那個冬天太冷了，河結了冰，湖結了冰，連家裡的水缸也結了冰。就在這樣的日子，小學要進行期末考試了。

破舊的教室裡，每個孩子都在用心磨墨。磨得快的，已把毛筆在硯石上舔來舔去，準備答卷。那年月，鉛筆、鋼筆都還沒有傳到這個僻遠的山村。

磨墨要水，教室門口有一個小水桶，孩子們平日上課時要天天取用。但今天，那水桶也結了冰，剛剛還是用半塊碎磚砸開了冰，才抖抖擻擻舀到硯台上的。孩子們都在擔心，考試到一半，如果硯台結冰了，怎麼辦？

這時，一位樂呵呵的男老師走進了教室。他從棉衣襟下取出一瓶白酒，給每個孩子的硯台上都倒幾滴，說：「這就不會結冰了，放心寫吧！」

於是，教室裡酒香陣陣，答卷上也酒香陣陣。我們的毛筆字，從一開始就有了李白餘韻。

其實豈止是李白。長大後才知道，就在我們小學的西面，比李白早四百年，一群人已經在蘸酒寫字了，領頭那個人叫王羲之，寫出的答卷叫《蘭亭序》。

我上小學時只有四歲，自然成了老師們的重點保護對象，上課時都用毛筆記錄，我太小了，弄得兩手都是墨，又沾到了臉上。因此，每次下課，老師就會快速抱起我，衝到校門口的小河邊，把我的臉和手都洗乾淨，然後，再快速抱著我回到座位，讓下一節課的老師看著舒服一點。但是，下一節課的老師又會重複做這樣的事。於是，那些奔跑的腳步，那些抱持的手臂，那些清亮的河水，加在一起，成了我最隆重的書法入門課。如果我寫不好毛筆字，天理不容。

後來，學校裡有了一個圖書館。由於書很少，老師規定，用一頁小楷，借一本書。不久又加碼，提高為兩頁小楷借一本書。就在那時，我初次聽到老師把毛筆字說成「書法」，因此立即產生誤會，以為「書法」就是「借書的方法」。這個誤會，倒是不錯。

學校外面，識字的人很少。但畢竟是王陽明、黃宗羲的家鄉，民間有一個規矩，路上見到一片寫過字的紙，哪怕只是小小一角，哪怕已經汙損，也萬不可踩踏。過路的農夫見了，都必須彎下腰去，恭恭敬敬撿起來，用手掌捧著，向吳山廟走去。廟門邊上，有一個石爐，上刻四個字：「敬惜字紙。」石爐裡還有餘燼，把字紙放下去，有

時有一朵小火，有時沒有火，只見字紙慢慢焦黃，熔入灰燼。

我聽說，連土匪下山，見到路上字紙，也這樣做。

家鄉近海，有不少漁民。哪一季節，如果發心要到遠海打魚，船主一定會步行幾里地，找到一個讀書人，用一籃雞蛋、一捆魚乾，換得一疊字紙。他們相信，天下最重的，是這些黑森森的毛筆字。只有把一疊字紙壓在船艙中間底部，才敢破浪遠航。

那些在路上撿字紙的農夫，以及把字紙壓在船艙的漁民，都不識字。

不識字的人尊重文字，就像我們崇拜從未謀面的神明，是為世間之禮，天地之敬。

這是我的起點。

起點對我，多有佑護。筆墨為杖，行至今日。

多年來，全國各地一些重大的歷史碑刻，都不約而同地請我書寫碑文，並要求用我自己的書法。例如，《炎帝之碑》、《法門寺碑》、《採石磯碑》、《鍾山之碑》、《大聖塔碑》、《金鐘樓碑記》等等，其他邀請我書寫的名勝題額還有很多，例如秦長城、都江堰、雲岡石窟、崑崙山。可以安慰的是，山川大地如此接受我，只憑筆墨。因為，我並無官職。

二

天下很多事，即使參與了，也未必懂得。

我到很久之後才知道，那些黑森森的文字，正是中國文化的生命基元。它們的重要性，怎麼說也不過分。

其一，這些文字證明，中國人和中國文化已經徹底擺脫了蒙昧時代、結繩時代、傳說時代，終於找到了可以快速攀援的文化台階。如果沒有這個文化台階，在那些時代再沉淪幾十萬年，都是有可能的。有了這個文化台階，則可以進入哲思，進入詩情，而且可以上下傳承。於是，此後幾千年，遠遠超過了此前幾十萬年、幾百萬年。

其二，這些文字，展現了中華民族始終保持一種共同生態的契機。遼闊的山河，諸多的

余秋雨　炎帝之碑局部

方言，紛繁的習俗，都可以憑藉著這些小小的密碼而獲得統一，而且由統一而共生，由統一而互補，由統一而流動，由統一而偉大。

其三，這些文字一旦被書寫，便進入了一種集體人格。這種集體人格，有風範，有意態，有表情，又協和四方，對話眾人。於是，書寫過程既是文化流通過程，又是人格修練過程。一個個漢字，千年百年書寫著一種九州共仰的人格理想。

其四，這些文字一旦被書寫，也進入一種高層審美程序，有造型，有節奏，有徐疾，有韻致。於是，永恆的線條，永恆的黑色，至簡至樸，又至深至厚，推進了中國文化的美學品格。

……

我曾經親自考察過人類其他重大的古文明的

廢墟，特別關注那裡的文字遺存。與中國漢字相比，它們有的未脫原始象形，有的未脫簡陋單調，有的未脫狹小神祕。在北非的沙漠邊，在中東的煙塵中，在南亞的泥汙間，我明白了那些文明中斷和湮滅的技術原因。

在中國的很多考古現場，我也見到不少原始符號。它們有可能向文字過渡，但更有可能結束過渡。就像地球上大量文化遺址一樣，符號只是符號，沒有找到文明的洞口，終於在黑暗中消亡。

由此可知，文字，因刻刻劃劃而刻劃出了一個民族永久的生命線。人類的諸多奇蹟中，中國文字，獨占鰲頭。

中國文字在淒風苦雨的近代，曾受到遠方列強的嘲笑。那些由字母拼接的西方語言，與槍炮、毒品和科技一起，包圍住了漢字的大地，漢字一度不知回應。但是，就在大地即將沉淪的時刻，甲骨文突然出土，而且很快被讀懂，告知天下，何謂文明的年輪，何謂歷史的底氣，何謂時間的尊嚴。

我一直很奇怪，為什麼這個地球上人口最多的族群臨近滅亡時最後抖擻出來的，不是深藏的財寶，不是隱伏的健勇，不是驚天的謀略，而只是一種古文字？終於，

我有點懂了。所以我在為北京大學的各系學生講授中國文化史的時候，開始整整一個月，都在講甲骨文。

三

一般所說的書法，總是有筆有墨。但是，我們首先看到的文字，卻不見筆跡和墨痕，而是以堅硬的方法刻鑄在甲骨上，青銅鐘鼎上，瓦當上，璽印上。更壯觀的，則是刻鑿在山水之間的石崖、石鼓、石碑上。

不少學者囿於「書法即是筆墨」的觀念，卻又想把這些文字納入書法範疇，便強調它們在鑄刻之前一定用筆墨打過草稿，又惋嘆一經鑄刻就損失了原有筆墨的風貌。

我不同意這種看法。

用筆墨打草稿是有可能的，但也未必。我和妻子早年都學過一點篆刻，在模仿齊白石的陰文刀法時，就不會事先在印石上畫樣，而只是快刀而下，反得鋒力自如。由此看甲骨文，在那些最好的作品中，字跡的大小方圓錯落多姿，粗細輕重節奏靈活，多半是刻畫者首度即興之作，而且照顧到了手下甲骨的堅鬆程度和紋路結構，因此不

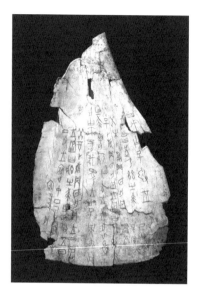

甲骨文

散氏盤銘文局部

是「照樣畫葫蘆」。

石刻和金文，可能會有筆墨預稿，但一旦當鑿刀與山岩、鑄模強力衝擊，在聲響、石屑、火星間，文字的筆畫必然會出現特殊的遒勁度和厚重感。這是筆墨的損失嗎？如果是，也很好。既然筆墨草稿已經看不到了，那麼，中國書法由這麼一個充滿自然力、響著金石聲的開頭，可能更精采。

也許我們可以說：中國書法史的前幾頁，以銅鑄為筆，以爐火為墨，保持著洪荒之雄、太初之質。

四

我在殷商時的陶片和甲骨上見到過零星墨字，在山西出土的戰國盟書、湖南出土的戰國帛書、湖北出土的秦簡、四川出土的秦木牘中，則看到了較為完整的筆寫墨跡。當然，真正讓我看到恣肆筆墨的，是漢代的竹簡和木簡。

長沙馬王堆帛書的出土，讓我們一下子看到了十二萬個由筆墨書寫的漢代文字，雲奔潮卷般讓人不敢相信自己的眼睛。這是中國書法史上的盛大節日，而時間又十分

西漢　敦煌馬圈灣木簡

蹂躪，是一九七三年底至一九七四年初，正處於那場名為「文革」的民粹主義浩劫的焦灼期。這不禁又讓人想到甲骨文出土時的那一場浩劫，古文字總是選中這樣的時機從地下噴湧而出。我不能不低頭向大地鞠躬，再仰起頭來凝視蒼天。

那年我二十七歲，急著到各個圖書館尋找一本本《考古》雜誌和《文物》雜誌，細細辨析所刊登的帛書文字。我在那裡看到了二千一百多年前中國書法的一場大迴湧、大激盪、大轉型。由篆書出發，向隸、向草、向楷的線索都已經露出端倪，兩個同源異途的路徑，也已形成。

從此我明白，欲略知中國書法史的奧祕，必先回到漢武帝之前，上一堂不短的課。

五

漢以前出現在甲骨、鐘鼎、石碑上的文字，基本上都是篆書。那是一個訂立千年規矩的時代，重要的規矩由李斯這樣的高官親自書寫，因此那些字，都體型恭敬、不苟言笑、裝束嚴整，而且都一個個站立著，那就是篆書。

李斯為了統一文字，對各地繁縟怪異的象形文字進行簡化。因此他手下的小篆，

已經薄衣少帶，骨骼精練。

統一的文字必然會運用廣遠，而李斯等人設計的兵厲刑峻，又必然造成緊急文書的大流通。因此，書者的隊伍擴大了，書寫的任務改變了，筆下的字跡也就脫去了嚴整的裝束，開始奔跑。

東漢書法家趙壹曾經寫道：

趨急速耳。

蓋秦之末，刑峻網密，官書繁冗，戰功並作，軍書交馳，羽檄紛飛，故為隸草，

《《非草書》》

這就是說，早在秦末，為了急迫的軍事、政治需要，篆書已轉向隸書，而且又轉向書寫急速的隸書，那就是章草的雛形了。

六

有一種傳說，秦代一個叫程邈的獄隸犯事，在獄中簡化篆書而成隸書。隸書的名字，也由此而來。如果真是這樣，程邈的「創造」也只是集中了社會已經出現的書寫風尚，趁著獄中無事，整理了一下。

一到漢代，隸書更符合社會需要了。這是一個開闊的時代，眾多的書寫者席地而坐，在几案上執筆。寬大的衣袖輕輕一甩，手勢橫向舒展，把篆書圓曲筆態一變為「蠶頭燕尾」的波盪。

這一來，被李斯簡化了的漢字更簡化了，甚至把篆書中所遺留的象形架構也基本打破，使中國文字向著抽象化又解放了一大步。這種解放是技術性的，更是心理性的，結果，請看出土的漢隸，居然夾雜著那麼多的率真、隨意、趣味、活潑、調皮。

我記得，當年馬王堆帛書出土後，真把當代書法家看傻了。悠悠筆墨，居然有過這麼古老的瀟灑不羈！

當然，任何狂歡都會有一個像樣的凝聚。事情一到東漢出現了重大變化，在率真、隨意的另一方面，碑刻又成了一種時尚。有的刻在碑版上，有的刻在山崖上，筆

墨又一次向自然貼近，並成了自然的一部分。叮叮噹噹間，文化和山河在相互叩門。

畢竟經歷過了一次大放鬆，東漢的隸碑品類豐富，與當年的篆碑大不一樣了。

你看，那《張遷碑》高古雄勁，還故意用短筆展現拙趣，就與《飄灑蕩漾、細筆慢描的

《石門頌》全然不同。至於《曹全碑》，雋逸守度，剛柔互濟、筆筆入典，是我特別

喜歡的帖子。東漢時期的這種碑刻有多少？不知道，只聽說有紀錄的七、八百種，有

拓片的也多達一百七十多種。那時的書法，碑碑都在比賽，山山都在較量。似乎天下

有了什麼大事，家族需要什麼紀念，都會立即求助於書法，而書法也總不令人失望。

七

說了漢隸，本應該說楷書了，因為楷出漢隸。但是，心中有一些有關漢隸的淒涼

後話，如果不說，後面可能就插不進了，那就停步聊幾句吧。

隸書，儘管風格各異，但從總體看，幾項基本技巧還是比較單純、固定，因此，

學起來既易又難。易在得形，難在得氣。在中外藝術史上，這樣的門類在越過高峰後

就不太可能另闢蹊徑，再創天地。隸書在這方面的局限，更加明顯。例如，唐代文事

鼎盛，在書法上也碩果纍纍，但大多數隸書卻日趨肥碩華麗，徒求形表，失去了生命力。千年之後，文事寥落的清代有人重拾漢隸遺風，竟立即勝過唐代。但作為清代代表的金農、黃易、鄧石如等人，畢竟也只是技法翻新，而氣勢難尋。在當代「電腦書法」中，最醜陋的也是隸書，不知為什麼反被大陸諸多機關大量取用，連高鐵的車名、站名也包括在內。結果，人們即便呼嘯疾馳，也逃不出那種臃腫、鈍滯、笨拙的筆劃。

八

這下，可以回過去說說楷書的產生了。

歷史上有太多的書法論著都把楷書的產生與一個人的名字連在一起。這個人叫王次仲，河北人。《書斷》、《勸學篇》、《宣和書譜》、《序仙記》等等都說他「以隸字作楷法」。但他是什麼時代的人？說法不一，早的說與秦始皇同時代，晚的說到漢末，差了好幾百年。

有爭論的，是「以隸字作楷法」這種說法。「楷法」，有可能是指楷書，也有可能

是指為隸書定楷模。如果他生於秦，應該是後者；如果生得晚，應該是前者。

我反復玩味著那些古代記述，覺得它們所說的「楷法」主要還是指楷書。但是，我歷來不贊成把一種重要的文化蛻變歸之於一個人，何況誰也不清楚王次仲的基本情況。如果從書法的整體流變邏輯著眼，我大體判斷楷書產生於漢末魏初。如果一定要拿一個大家都知道的人做標竿，那麼，我可能會選鍾繇。

鍾繇是大動蕩時代的大人物，主要忙於筆墨之外的事功。官渡大戰打得最激烈的時候，他支援曹操一千多匹戰馬，後來又建立一系列戰功，曾被魏文帝曹丕稱為「一代之偉人」。可以想像，這樣一位將軍來面對文字書寫的時候，會產生一種什麼樣的心理沙場。

他會覺得，隸書的橫向布陣，不宜四方伸展；他會覺得，隸書的扁平結構，缺少縱橫活力；他會覺得，隸書的波盪筆觸，應該更加直接；他會覺得，隸書的蠶頭燕尾，須換鐵鈎銅折……

但是，他畢竟不是粗人，而是深諳筆墨之道。他知道經過幾百年流行，不少隸書已經減省了蠶頭燕尾，改變了方正隊列，並在轉折處出現了頓挫。他有足夠功力把這

張遷碑局部

石門頌局部

緯無文不綜賢
孝之性根生姈
心收養李禔母
亭親王離亭部
实王宰程橫芳
縣與有疾者咸

君諱全字景完

敦煌效穀人也

其先蓋周之胄

敦煌枝分葉布

所在爲雄君高

祖父敏舉孝廉

曹全碑局部

項改革推進一步，而他的社會地位又增益了這項改革在朝野的效能。

於是，楷書，或曰真書、正書，便由他示範，由他主導，堂堂問世。他的真跡當然看不到了，卻有幾個刻本傳世，不知與原作有多大距離。其中那篇寫於公元二二一年的《宣示表》，據說是王羲之根據自家所藏臨摹，後刻入《淳化閣帖》的。因為臨摹者是王羲之，雖非真品也無與倫比，並由此亦可知道鍾繇和王羲之的承襲關係。從《宣示表》看，雖然還存隸意，卻已解除隸制，橫筆不波，內外皆收，卻是神采沉密。其餘如《薦季直表》、《賀捷表》都顯得溫厚淳樸，見而生敬。

九

鍾繇比曹操大四歲，但他書寫《宣示表》和《薦季直表》的時候，曹操已在一年前去世，而他自己也已七十高齡了。我想，曹操生前看到這位老朋友那一幅幅充滿生命力的黑森森楷書時，一定會聯想到官渡大戰時那一千多匹戰馬。曹操自己的書法水平如何？應該不會太差，我看到南朝一位叫庾肩吾的人寫的《書品》，把自漢以來的書法家一百多人進行排序。分為上、中、下三等，每等之中又各分三品，因此就形成了

九品。上等的上品是三個人：張芝、鍾繇、王羲之。曹操不在上等，而是列在中等的中品。看看這個名單中的其他人，這個名次也算不錯了。《書品》的作者還評價曹操的書法是「筆墨雄贍」。到了唐代，張懷瓘在《書斷》中把曹操的書法說成是「妙品」，還說他「尤工章草，雄逸絕倫」。

八年前我訪問陝西漢中，當地朋友說那裡有曹操書法碑刻，要我做一個真偽判定。我連忙趕去，碑刻在棧道的石門之下，僅有兩字，為「袞雪」。字體較近隸書而稍簡，比不上鍾繇，但也顯現一點功力。我看了一下河道和棧道，立刻告訴當地朋友，這大概是真跡。因為把此地風光概括為「袞雪」，在文學功力上正像是他。而且，處於蜀地，別人偽造他題詞的理由不太充分。我覺得這是他於匆匆軍旅間的隨意筆墨，應景而已。

偶然讀到清代羅秀書《褒谷古蹟輯略》，其中提到曹操寫的兩個字，評述道：「昔人比魏武為獅子，言其性之好動也。今觀其書，如見其人矣……滾滾飛濤雪作窩，勢如天上瀉銀河，浪花並作筆墨舞，魏武精神萬頃波。」

在我看來，這種美言，牽強附會。曹操不會在山水間沉迷太久，更不會產生這種

鍾繇　薦關內侯季直表

臣繇言臣自遭遇先帝忝列腹心爰自建安之初王
師破賊關東時年荒穀貴郡縣殘毀三軍餒饉朝不
及夕先帝神略奇計委任得人深山窮谷民獻米豆
路不絕遂使強敵消散數年之間廓清蕩定
時實月故山陽太守關內侯季直之策期成事不差
嬖髮先帝賞以封爵授以劉郡今在眾征統食許下
素為廉吏衣食不充臣愚欲望聖德錄其舊勳
其老困頓轉一州俾圖報効効力氣尚此以俟風夜
保養人民臣受國家異恩不敢雷同兒事不言干犯
宸藏臣繇呈惶頓首謹言
黃初二年八月日清東武亭侯臣鍾繇表

尚書宣示孫權所求，詔令所報，所以博示
逮于卿佐，必冀良方出於阿是，芆芆之
言可擇郎廟，況繇始以疏賤，得為前恩，橫
所盻，公私見異，愛同骨肉，殊遇厚寵，以至
今日。再世榮名，同國休戚，敢不自量，竊致愚
慮，仍日達晨，坐以待旦，退思鄙淺，聖意所
棄，則又割意，不敢獻聞，深念天下，今為已平，
權之委質，外震神武，度其拳拳，無有二計，高
尚自疏，況未見信，今推款誠，欲求見信，實懷
不自信之心，亦宜待之以信，而當護其未自信
也，其所求者，不可不許，許之而反，不必可與，求
而不許，勢必自絕，許而不與，其曲在己，里語
曰何以罰與？何以怒許？不與思省，所示報
權，所以博示，眾計可否，而反不與，思省所示報
有似於此，粗表二事，以為今者事勢尚當有
所依違，願君思省，若以在所慮可不須復
見，其計可與，恐不可采，故不自拜表

鍾繇　宣示表

有關獅子和浪花的幼稚抒情。

大丈夫做什麼都有可能，唯獨不會做小文人。曹操寫字，立馬可待。他在落筆前不會哼哼唧唧，寫好後也不會等人鼓掌。轉眼已經上馬，很快就忘了寫過什麼。

十

看到了曹操的書法，又知道後人評論他的書法「尤工章草」，可見他的隸書沒怎麼往楷書這面拐，而是直奔章草去了。

章草是隸書的直接衍伸。當時的忙人愈來愈不可能花時間在筆墨上舒袖曼舞，因此都會把隸書寫快。為了快，又必須進一步簡化，那就成了章草。章草的橫筆和捺筆還保持著隸書的波盪狀態，筆筆之間也常

曹操　袞雪

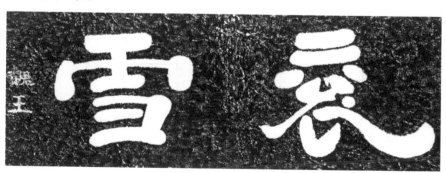

陸機　平復帖局部

有牽引，但字字之間不相連接。章草的首席大家，是漢代的張芝。後來，文學家陸機的《平復帖》也給我們留下了很深的印象。等到楷書取代隸書，章草失去了母本，也就順從楷書而轉變成了今草，也稱小草。今草就是我們所熟悉的草書了，一洗章草上保留的波盪，講究上下牽引，偏旁互借，流轉多姿，產生前所未有的韻律感。再過幾百年到唐代，草書中將出現以張旭、懷素為代表的狂草，那是後話了。

人類，總是在莊嚴和輕鬆之間交相更替，經典和方便之間來回互補。當草書歡樂地延伸的時候，楷書又在北方的堅岩上展示力量。這就像現代音樂，輕柔和重石各擅其長，並相依相融。

草書和楷書相依相融的結果，就是行書。

十一

行書中，草、楷的比例又不同。近草，謂之行草；近楷，謂之行楷。不管什麼比例，兩者一旦結合，便產生了奇蹟。在流麗明快、游絲引帶的筆墨間，彷彿有一系列自然風景出現了──

那是清泉穿岩，那是流雲出岫，那是鶴舞雁鳴，那是竹搖藤飄，那是雨叩江帆，

那是風動岸草……

驚人的是，看完了這麼多風景，再定睛，眼前還只是一些純黑色的流動線條。

能從行書裡看出那麼多風景，一定是進入到了中國文化的最深處。然而，行書又

是那麼通俗，稍有文化的中國人都會隨口說出王羲之和《蘭亭序》。

那就必須進入那個盼望很久的門庭了……東晉王家。

是的，王家，王羲之的家。我建議一切研究中國藝術史、東方審美史的學者在這

個家庭多逗留一點時間，不要急著出來。因為有一些遠超書法的祕密，在裡邊潛藏著。

任何一部藝術史都分兩個層次。淺層是一條小街，招牌繁多，攤販密集，摩肩接

踵；深層是一些大門，平時關著，只有問很久，等很久，才會打開一條門縫。跨步進

去，才發現林苑茂密，屋宇軒朗。王家大門裡的院落，深得出奇。

王家有多少傑出的書法家？一時扳著手指也數不過來。王羲之的父輩，其中有四

個是傑出書法家。王羲之的父親王曠算一個，但是，伯伯王導和叔叔王廙的書法水準

比王曠高得多。到王羲之一輩，堂兄弟中的王恬、王洽、王劭、王薈、王茂之都是大

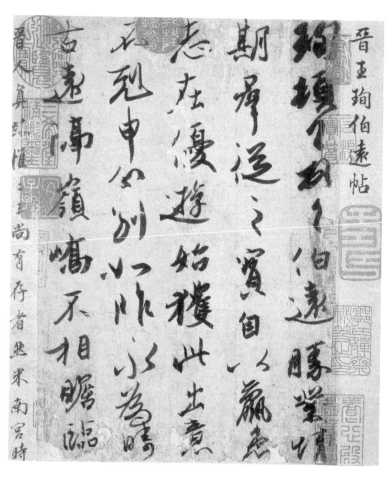

晋王珣伯遠帖

珣頓首頓首伯遠勝業情期群從之寶自以羸患志在優遊始獲此出意不剋申分別如昨永為疇古遠隔嶺嶠不相瞻臨

晉人真跡惟此獨有存者�376尚米南宮時

王珣　伯遠帖局部

書法家。其中，王洽的兒子王珣和王珉，依然是筆墨健將。別的不說，我們現在還能在博物館裡凝神屏息地一睹風采的《伯遠帖》，就出自王珣手筆。

那麼多王家俊彥，當然是名門望族的擇婿熱點。一天，一個叫郗鑑的太尉，派了門生來初選女婿。太尉有一個叫郗璿的女兒，才貌雙全，已到了婚嫁的年齡。門生到了王家的東廂房，那些男青年都在，也都知道這位門生的來歷，便都整理衣帽，笑容相迎。只有在東邊的床上有一個青年，坦露著肚子在吃東西，完全沒有在乎太尉的這位門生。門生回去後向太尉一描述，太尉說：「就是他了！」

於是，這個坦腹青年就成了太尉的女婿，而「東床」，則成了此後中國文化對女婿的美稱。

這個坦腹青年就是王羲之。那時，正處於曹操、諸葛亮之後的「後英雄時代」，魏晉名士看破了一切英雄業績，只求自由解放、率真任性，所以就有了這張東床，這個太尉，這段婚姻。

十二

王羲之與郗璿結婚後，生了七個兒子，每一個都擅長書法。這還不打緊，更重要的是，其中五個，可以被正式載入史冊。除了最小的兒子王獻之名垂千古外，凝之、徽之、操之、渙之四個都是書法大才。這些兒子，從不同的方面承襲和發揚了王羲之。有人評論說：「凝之得其韻，操之得其體，徽之得其勢，渙之得其貌，獻之得其源。」（《東觀餘論》）這個評論可能不錯，因為相比之下，「源」是根本，果然成就了王獻之，能與王羲之齊名。

更讓人瞠目結舌的是，這個家庭裡的不少女性，也是了不起的書法家。例如，王羲之的妻子郗璿，被周圍的名士贊之為「女中仙筆」。王羲之的兒媳婦，也就是王凝之的妻子謝道韞，更是聞名遠近的文化翹楚，她的書法，被評之為「雍容和雅，芳馥可玩」。在這種家庭氣氛的薰染下，連雇來幫助撫育小兒子王獻之的保母李如意，居然也能寫得一手草書。

李如意知道，就在隔壁，王洽的妻子荀氏，王珉的妻子汪氏，也都是書法高手。

脂粉裙釵間，典雅的筆墨如溪奔潮湧。

我們能在一千七百年後的今天，想像那些圍牆裡的情景嗎？可以肯定，這個門庭裡進進出出的人都很少談論書法，門楣、廳堂裡也不會懸掛名人手跡。但是，早晨留在几案上的一張出門便條，一旦藏下，便必定成為海內外爭搶千年的國之珍寶。

晚間用餐，小兒子握筷的姿勢使對桌的叔叔多看了一眼，笑問：「最近寫多了一些？」

站在背後的年輕保母回答：「臨張芝已到三分。」

誰也不把書法當專業，誰也不以書法來謀生。那裡出現的，只是一種生命氣氛。

十三

自古以來，這種家族性的文化大聚集，很容易被誤解成生命遺傳。請天下一切姓王的朋友們原諒了，我說的是生命氣氛，而不是生命遺傳。但同時，又要請現在很多「書法鄉」、「書法村」的朋友們原諒了，我說的氣氛與生命有關，而且是一種極其珍罕的集體生命，並不是容易摹擬的集體技藝。

這種集體生命為什麼珍罕？因為這是書法藝術在經歷了從甲骨文出發的無數次始

源性試驗後，終於走到了一個經典型的創造平台。像是道道山溪終於匯聚成了一個大水潭，立即奔瀉成了氣勢恢宏的大瀑布。大瀑布有根有脈，但它的匯聚和奔瀉，卻是「第二原創」，此前不可能出現，此後不可能重複。

人類史上難得出現有數的高尚文化，但大多被無知和低俗所吞噬，只有少數幾宗有幸進入「原創暴發期」。暴發之後，即成永久典範。中國現代學者受西方引進的演化論和社會發展論影響太深，總喜歡把巨峰跟前的丘壑說成是新時代的進步形態，惹得很多不明文化大勢的老實人辛勞畢生試圖超越。東晉王家證明，後世那種以為高尚文化也會一代代「演化」、「發展」的觀念是可笑的。

在王羲之去世二百五十七年後建立的唐朝是多麼意氣風發，但對王家的書法卻一點兒也不敢「再創新」。就連唐太宗，這麼一個睥睨百世的偉大君主，也只得用小人的欺騙手段賺得《蘭亭序》，最後殉葬昭陵。他知道，萬里江山可以易主，文化經典不可再造。

唐代那些大書法家，面對王羲之，一點兒也沒有盛世之傲，永遠的臨摹、臨摹、再臨摹。他們的臨本，讓我們隱約看到了一個王羲之，卻又清晰看到了一群崇拜者。

唐代懂得崇拜，懂得從盛世反過來崇拜亂世，懂得文化極品不管出於何世都只能是唯一。這，就是唐代之所以是唐代。

公元六七二年冬天，一篇由唐太宗親自寫序，由唐高宗撰記的《聖教序》被刻石。唐太宗自己的書法很好，但刻石用字，全由懷仁和尚一個個地從王羲之遺墨中去找，去選，去集。皇權對文化謙遜到這個地步，讓人感動。但細細一想，又覺正常。

這正像，唐代之後的文化智者只敢吟詠唐詩，卻不敢大言趕超唐詩。

同樣，全世界的文化智者都不會大言趕超古希臘的哲學、文藝復興時期的美術、莎士比亞的戲劇。

公元四世紀中國的那片流動墨色，也成了終極的文化坐標。

十四

說了那麼多文化哲學，還應回過頭來記一下東晉王家留下的名帖。太多了，只能記王氏父子的留世代表作。例如，王羲之除了《蘭亭序》之外的《快雪時晴帖》、《姨母帖》、《平安帖》、《奉橘帖》、《喪亂帖》、《頻有哀禍帖》、《得示帖》、《孔侍中

羲之頓首：喪亂之極，先墓再離荼毒，追惟酷甚，號慕摧絕，痛貫心肝，痛當奈何奈何！雖即修復，未獲奔馳，哀毒益深，奈何奈何！臨紙感哽，不知何言！羲之頓首頓首。

王羲之　喪亂帖

永和九年，歲在癸丑，暮春之初，會于會稽山陰之蘭亭，修禊事也。群賢畢至，少長咸集。此地有崇山峻嶺，茂林修竹，又有清流激湍，映帶左右，引以為流觴曲水，列坐其次。雖無絲竹管弦之盛，一觴一詠，亦足以暢敘幽情。是日也，天朗氣清，惠風和暢，仰觀宇宙之大，俯察品類之盛，所以遊目騁懷，足以極視聽之娛，信可樂也。夫人之相與，俯仰一世，或取諸懷抱，悟言一室之內；或因寄所託，放浪形骸之外。雖趣舍萬殊，靜躁不同，當其欣於所遇，暫得於己，快然自足，不

王羲之　蘭亭序摹本

知老之將至及其所之既惓情
隨事遷感慨係之矣向之所
欣俛仰之間以為陳迹猶不
能不以之興懷況脩短隨化終
期於盡古人云死生亦大矣豈
不痛哉每攬昔人興感之由
若合一契未嘗不臨文嗟悼不
能喻之於懷固知一死生為虛
誕齊彭殤為妄作後之視今
亦由今之視昔悲夫故列
敘時人錄其所述雖世殊事
異所以興懷其致一也後之攬
者亦將有感於斯文

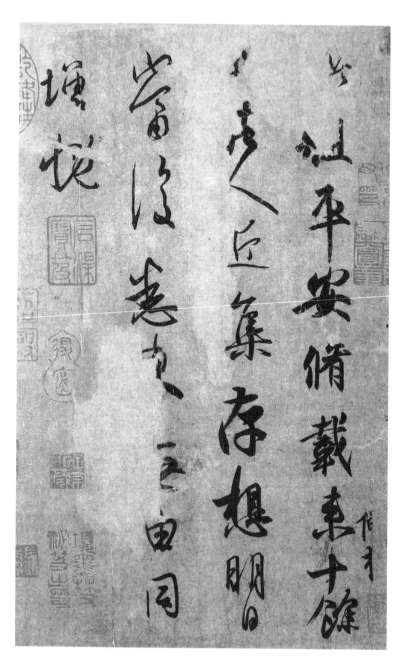

此粗平安修載來十餘

口口口集存想明日

當復悉□□由同

□□

王羲之　平安帖

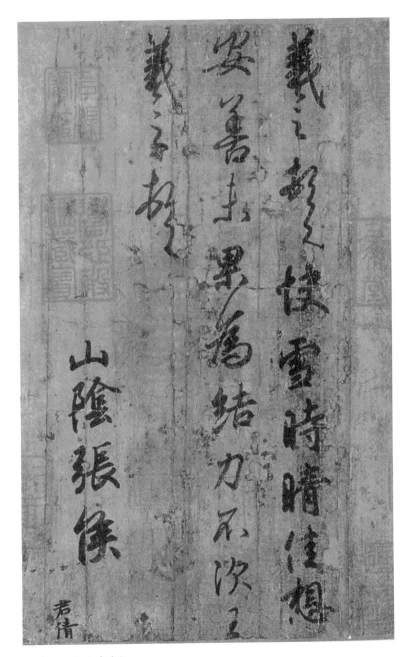

王羲之　快雪時晴帖

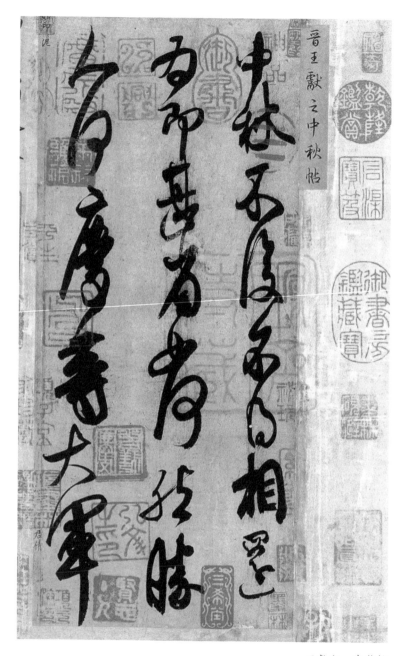

晉王獻之中秋帖

王獻之　中秋帖

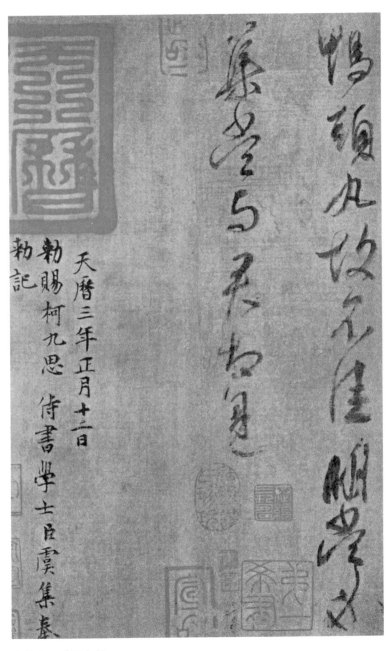

鴨頭丸故不佳明當必

集與君相見，

天曆三年正月十二日

勅賜柯九思 侍書學士臣虞集奉

勅記

王獻之　鴨頭丸帖

帖》、《二謝帖》等。王獻之的《鴨頭丸帖》、《廿九日帖》，以及草書《中秋帖》、《十二月帖》等等。

任何熱愛書法的人在抄寫這些帖名時，每次都會興奮。因為帖名正來自帖中字跡，那些字跡一旦見過就成永久格式，下筆如叩聖域。

這麼多法帖中，我最寶愛的是《蘭亭序》、《快雪時晴帖》、《平安帖》、《喪亂帖》、《鴨頭丸帖》、《中秋帖》六本。寶愛到什麼程度？不管何時何地，只要一見它們的影印本，都會頓生愉悅，身心熨貼，陰霾全掃，紛擾頓除。

十五

王家祖籍山東琅邪，後遷浙江山陰。因此，前面說的那個門庭，也就坐落在現今浙江紹興了。我在深深地迷戀這個門庭的時候，又會偶爾抬起頭來遙想北方。現在，可以暫離南方的茂林修竹，轉向「鐵馬西風塞北」了。那裡，在王羲之去世二十五年之後，建立了一個由鮮卑族主政的北魏王朝。

北魏王朝無論是定都平城（今大同），還是遷都洛陽，都推進漢化，崇尚佛教，

維大魏延昌二年歲
次癸巳二月丙辰朔
廿九日甲申故處士
君墓誌銘
君君諱顯儁河南洛陽
人也若夫太一玄象

元顯儁墓誌局部

揉合胡風，鑿窟建廟。這是一系列氣魄雄偉的文化重建工程，需要把中國文明、世界文明、農耕文明、游牧文明通過一系列可視可觀、可觸可摸的藝術形態融會貫通，於是，碑刻也隨之興盛。刻經、墓誌、像記、山詩、摩崖、碑銘大量出現，又一次構成用堅石壘成的書法大博覽。我們記得，上一次，是以《張遷碑》、《曹全碑》為代表的東漢隸碑的湧現。

北魏的諸多碑刻簡稱「魏碑」，多為楷書。這種楷書深得北方之氣，兼呈山石之力。在書寫技術上，內圓外方，側峰轉折，撇捺鄭重，鈎躍施力，點劃爽利，結體自由，寫起來乾脆迅捷。總體審美風格，是雄峻偉茂，高渾簡穆。

我曾多次自述，考察文化特別看重北魏，因此在那一帶旅行的次數也比較多。古城、石窟、造像等等且不說了，僅說魏碑，我喜歡的有：《孫秋生造像記》、《元倪墓誌》、《元顯儁墓誌》、《高猛夫婦墓誌》、《張黑女墓誌》、《崔敬邕墓誌》、《張猛龍碑》、《賈思伯碑》、《根法師碑》等等。南朝禁碑，但也斑斑駁駁地留下一些好碑，如《瘞鶴銘》、《爨龍顏碑》和《蕭憺碑》。

056

光照世君棗陰陽
純精含五行之秀
雅性高奇識量沖
解褐中書侍郎除
陽太守加嚴威旣被
循草上加風民之

張黑女墓誌局部

十六

對於曾經長久散落在山野間的魏碑，我常常產生一些遐想。牽著一匹瘦馬，走在山間古道上，黃昏已近，西風正緊，我突然發現了一方魏碑。先細細看完，再慢慢撫摸，然後決定，就在碑下棲宿。瘦馬蹲下，趴在我的身邊。我看了一下西天，然後藉著最後一些餘光，再看一遍那碑……

當然，這只是遐想。那些我最喜愛的魏碑，大多已經收藏在各地博物館裡了。這讓我放心，卻又遺憾沒有了撫摸，沒有了西風，沒有了古道，沒有了屬於我個人的詩意親近。

山野間的魏碑，歷代文人知之不多。開始去關注，是清代的事，阮元、包世臣他們。特別要感謝的是康有為，用巨大的熱誠闡述了魏碑。他的評價，就像他在其他領域一樣，常常因激情而誇大，但總的說來，他宏觀而又精微，凌厲而又剴切，令人難忘。

至此，一南一北，一柔一剛，中國書法的雙向極致已經齊備。那麼，中國藝術史的這一部分，也就翻越了崇山峻嶺而自我完滿。前面就是開闊的曠野，雖然也會有草

澤險道，但那都屬於曠野的風景了，不會再有生成期的斷滅之危。

接下來，那個既有鮮卑血緣又有漢族血緣，既有魏碑背景又有蘭亭迷思的男人，將要打開中國文化最輝煌的大門。他，就是前面提到過的唐太宗李世民。我們已經說過，在他即將打開的大門中，唯有書法，他只收藏輝煌，而不打算創造。

十七

受唐太宗影響，唐初書法，主要是追摹王羲之。然而那些書法家自己筆下所寫，更多的倒是楷書，而不是行書。他們覺得行書是性靈之作，已有王羲之在上，自己怎敢揮灑。既然盛世已立，不如恭恭敬敬地為楷書建立規範。因此，臨摹王羲之最好的歐陽詢、虞世南、褚遂良等人，全以楷書自立。

虞世南是我同鄉，餘姚人。褚遂良是杭州人，也算大同鄉。但經過仔細對比，我覺得自己更喜歡的還是湖南人歐陽詢。三人中，歐陽詢與虞世南同輩，比虞大一歲。褚遂良比他們小了三四十歲，下一代的人了。

歐陽詢和虞世南在唐朝建立時，已經年過花甲，有資格以老師的身分為這個生氣

勃勃、又重視文化的朝代制定一些文化規範。歐陽詢在唐朝建立前，已涉書頗深。他太愛書法了，早年曾在一方書碑前坐臥了整整三天，這倒是與我當初對魏碑的遐想不謀而合。後來他見到王羲之指點王獻之的一本筆劃圖，驚喜莫名，主人開出三百卷最細縑帛的重價，歐陽詢購得後整整一個月日夜賞玩，喜而不寐。在這基礎上，他用自己的筆墨為楷書增添了筆力，以尺牘的方式示範坊間，頗受歡迎。

唐朝皇帝發現他，開始還不是唐太宗李世民，而是唐高祖李淵。李淵比歐陽詢小九歲，至於李世民則比他小了四十多歲。李淵在處理唐皇朝周邊的藩屬關係時，發現東北高麗國那麼遙遠，竟也有人不惜千里跋涉來求歐陽詢的墨跡，十分吃驚，才知道文人筆墨也能造就一種籠罩遠近的「魁梧」之力。

歐陽詢的字，後人美譽甚多，我覺得宋代朱長文在《續書斷》裡所評的八個字較為確切：「纖濃得體，剛勁不撓。」在人世間做任何事，往往因剛勁而失度，因溫斂而失品，歐陽詢的楷書奇蹟般地做到了兩全其美。他的眾多法帖中，我最喜歡兩個，一是《九成宮醴泉銘》，二是《化度寺碑》。

唐代楷書，大將林立，但我一直認為歐陽詢位列第一。唐中後期的楷書，由於種

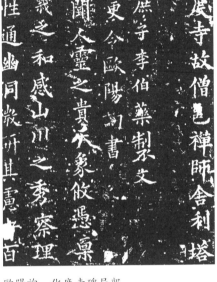

盡性通幽同数析其盡字百
仁義之和感山川之秀察理
盖聞人靈之貴夫象敬憑稟
卒更令公歐陽詢書
君庶子李伯藥製文
銘有
化度寺故僧邑禪師舍利塔

歐陽詢　化度寺碑局部

九成宮醴泉銘
祕書監撿挍
侍中鉅鹿郡
公臣魏徴奉

歐陽詢　九成宮醴泉銘局部

種社會氣氛的影響，用力過度，連我非常崇拜的顏真卿也不可免。歐陽詢的作品，特別是我剛才所舉的兩個經典法帖，把大唐初建時的風和日麗、平順穩健全都包含了，這是連王羲之也沒有遇到的時代之賜。

歐陽詢寫《九成宮》時已經七十六歲，寫《化度寺碑》早一年，也已經七十五歲。他以自己蒼老的手，寫出了年輕唐皇朝的青春氣息。那時，唐太宗執政才五六年，貞觀之治剛剛開始。

歐陽詢是一個高壽之人，享年八十五歲。他在生命的最後時刻用小楷寫了《千字文》留給兒子歐陽通。這個作品是精緻的，但畢竟人已太老，力度已弱。清代書法家翁方綱在翻刻本的題跋上說：「此《千字文》，及垂老所書，而筆筆晉法，斂入神骨，當為歐帖中無上神品。」這種書法，我完全不同意。如果在歐陽詢的畢生法帖中，《千字文》「無上」了，那麼置《九成宮》和《化度寺碑》於何處？由此，我對翁方綱本人的書法品位也產生了疑惑。

書法需要經驗，也需要精力。小到撇捺，大到布局，都必須由完滿充盈的精氣神掌控，過於老邁就會力不從心。因此，常有不同年齡的朋友問我學書法從何開始，我

十八

比歐陽詢小一歲的虞世南，實實在在擔任了唐太宗的書法老師。他的小楷《破邪論序》，頗得王羲之小楷《樂毅論》、《黃庭經》神韻，但我更喜愛的則是他的大楷《孔子廟堂碑》。恭敬清雅，舒卷自如，為大楷精品。我特別注意這份大楷中的那些斜鉤長捺，這是最不容易寫的，他卻寫得彈挑沉穩，讓全局增活。

這種筆觸，還牽連著一樁美談。

說的是，唐太宗跟著虞世南學書法，寫來寫去覺得最難的是那個「戈」字偏旁，尤其是斜鈎，一寫就鈍。有一次他寫一幅字，碰到一個「戩」字，怕寫壞，就把右邊的「戈」空在那裡。虞世南來了，看到這幅字，就順手把「戈」填上去了。

唐太宗一高興，就把這幅字拿到了魏徵面前，說：「朕總算把世南學到家了，請你看看。」

魏徵看過後說：「仰觀聖作，唯戩字的戈法頗逼真。」也就是說，只有這個偏旁

在打聽他們各自的基礎後，總會建議臨摹《九成宮》和《化度寺碑》。

像虞世南。

唐太宗一驚，嘆道：「真是好眼力！」

這件趣事，讓我們領略了初唐的文化氛圍。唐太宗、虞世南、魏徵的心理都很健康。結果，唐太宗本人也因為虛勤勉而書法大進。我曾評他為中國歷代帝王中的第一書法家。第二是誰？我在宋徽宗趙佶和唐太宗的「兒媳婦」武則天之間猶豫再三，最後選定趙佶，因為他畢竟創造了一種「瘦金體」，而武則天雖然也寫得一手好字但缺少創新。之所以猶豫，是因為我不喜歡「瘦金體」。

虞世南　破邪論序局部

月之戰侵軼無廞空盡
貳師之兵憑淩滋甚
皇戚所被空山盡漠埽
命闕庭充仞藁填委外
廄開闔已來未之有也

其觔觥與於此乎自時
厥後遺芳無絕法被區
濟天下及金冊斯誤玉
弩載驚孔教已焚秦宗
亦隊之永言前烈襄成

虞世南　孔子廟堂碑局部

十九

既然說到了武則天，就可以再說說受到這位女皇帝欺侮的書法家褚遂良了。褚遂良被唐太宗看重，不僅字寫得好。在政治上，褚遂良也喜歡直諫不諱，唐太宗覺得他忠直可信，甚至在臨終時把太子也託付給他。誰都知道，在中國朝廷政治中，這種高度信任必然會帶來巨大禍害。褚遂良在皇后接續等朝政大事上堅持著自己的觀念，結果可想而知：逐出宮門，死於貶所，追奪官爵，兒子被害。

文化人就是文化人，書法家就是書法家，涉政過深，為大不幸。我想，褚遂良像很多文化人一樣，一直記憶著唐太宗和虞世南的良好關係，誤以為文化和權勢可以兩相幫襯。其實，權勢有自己的邏輯，與文化邏輯至多是偶然重合，基本路向並不相同。

幸好褚遂良還留下了很多優秀的書法作品，這是他的另一生命，逃離了權勢互戕而永不死亡的生命。現在到西安大雁塔，還能看到他寫的《雁塔聖教序》。那確實寫得好，與歐陽詢、虞世南的楷書書一比，這裡居然又融入了一些隸書、行書的筆意，瘦瘦勁勁，又流利飄逸。在寫這份《雁塔聖教序》的第二年，他又寫了大楷《陰符經》。這份墨跡最讓我開顏的，是它的空間張力。所喜的是，這種張力並不威猛，而是通過自

孟法師碑銘

觀見夫太陽始旦指嵋

其若馳巨川分流起渤

辭而不息是以至人無

己逐天地御六氣列

褚遂良　孟法師碑局部

褚遂良　雁塔聖教序局部

褚遂良　大楷陰符經局部

勞輕求深願

達周遊西宇

十有七年窮

應道邦詢求

正教雙林八

水味道滄風

褚遂良　雁塔聖教序局部

由的流動感取得，這在歷來大楷中，極為罕見。除了這兩個碑外，他寫於四十七歲時的那個《孟法師碑》，我也很喜歡。一個中年人的方峻剛勁，加上身處高位時的考究和精到，全都包含在裡邊了。

褚遂良的這幾個帖子，至今仍可以作為書法學者的奠基範本。

二十

唐代書法，最繞不開的，是顏真卿。但對他，我已經寫得太多，說得太多，再重複，就不好意思了。

顏真卿的生平，我在為北京大學各系學生開設的「中國文化史」課程中已經講述得相當完整，可以參見已出版的課堂記錄《中華文化》。整部中國文化史，在人格上對我產生全面震撼的是兩個人，一是司馬遷，二是顏真卿。顏真卿對我更為直接，因為我寫過，我的叔叔余志士先生首先讓我看到了顏真卿的帖本《祭侄稿》，後來他在「文革」浩劫中死得壯烈，我才真正讀懂了這個帖本的悲壯文句和淋漓墨跡。以後，那番墨跡就溶入了我的血液。

我在上文曾經提過，平日只要看到王羲之父子的六本法帖，就會產生愉悅，掃除紛擾。但是，人生也會遇到極端險峻、極端危難的時刻，根本容不下王羲之。那當口，淚已吞，聲已噤，恨不得拚死一搏，玉石俱焚。而且，打量四周，也無法求助於真相、公義、輿論、法庭、友人。最後企盼的，只是一種美學支撐。就像冰海沉船徹底無救，抬頭看一眼烏雲奔卷的圖景；就像亂刀之下斷無生路，低頭看一眼鮮血噴灑的印紋。

美學支撐，是最後支撐。

那麼，顏真卿《祭姪稿》的那番筆墨，對我而言，就是烏雲奔卷的圖景，就是鮮血噴灑的印紋。

二十一

康德說，美是對功利的刪除。但是，刪除功利難免痛苦，因此要尋求美的安慰。

美的安慰總是收斂在形式中，讓人一見就不再掙扎。《祭姪稿》的筆墨把顏真卿的哭聲和喊聲收斂成了形式，因此也就有能力消除我的哭聲和喊聲，消解在一千二百五十年

維乾元元年歲次戊戌九月庚
午朔三日壬申第十三叔銀青光祿
大夫使持節蒲州諸軍事蒲州
刺史上輕車都尉丹楊縣開國
侯真卿以清酌庶羞祭於
亡姪贈贊善大夫季明之靈曰
惟爾挺生夙標幼德宗廟瑚璉
階庭蘭玉每慰人心方期戩穀何圖逆賊間釁
稱兵犯順爾父竭誠
常山作郡余時受命亦在平
原仁兄愛我俾爾傳言爾既

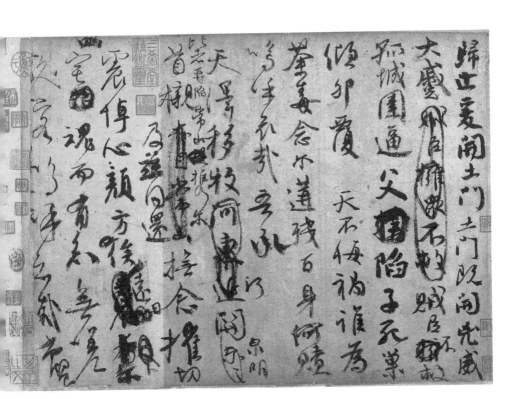

顏真卿　祭侄稿

之後。刪除了，安慰了，收斂了，消解了，也還是美，那就是天下大美。

不知道外國美學家能不能明白，就是那一幅匆忙塗成、紛亂迷離的墨跡，即使不誦文句，也能成為後人的心理興奮圖譜和心理釋放圖譜，居然千年有效，並且仍可後續。

為此，我曾與一位歐洲藝術家辯論。他說：「中國文化什麼都好，就是審美太俗，永遠是大紅大綠，鑲金嵌銀。」

我說：「錯了。世界上只有一個民族，幾千年僅用黑色，勾劃它的最高美學曲線。其他色彩，只是附庸。」

說到這裡，我想不必再多談顏真卿了。他的楷書，雄穩飽滿、力扛九鼎，但有了《祭姪稿》，那些就都成了昆玉台階、青銅基座。

順便也要對不起柳公權了。本來他遒勁的楷書也可以說一說的，何況我小時候曾花兩年時間臨過他的《玄祕塔碑》。但是，後人常常出於好心把他與顏真卿拉在一起，提出「顏筋柳骨」的說法，這就把他比尷尬了。同是楷書，顏、柳基本屬於相近風格，而柳又過於定型化、範式化，缺少人文溫度，與顏擺在一起有點相形見絀。文化

悟禪師為沙彌
十七正度為比
丘緣安國寺具
威儀於西明寺

當仁傳授宗主
以開誘道俗者
凡一百六十座
運三密於瑜伽

柳公權　玄秘塔碑局部

對比，素來殘酷。

柳公權的行書，即便沒有與顏真卿作對比，也不太行。例如他比較有名的行書《蘭亭詩》就有字無篇，粗細失度，反覺草率。

說到了顏真卿和柳公權的行書，我不能不多講一個人，李邕，也就是古代書法家經常提起的「李北海」。按我的排序，唐代行書，顏真卿之下就是他，可踞第二。在年齡上，他可是顏、柳兩人的前輩了，出生比顏真卿早三十年，比柳公權早了整整一百年。李邕的行書，剛勁而又和順，欹側而又沉穩，在我看來，是把魏晉時代的南北風格揉合了。魏碑的筋骨，遇到了晉代的舒麗，相遇後又在大唐的雄壯氣氛中煥發出新姿。這一來，也讓唐代的行書走出王羲之而自立了，這很重要。他的行書，不僅影響到他之後的唐代，還深深地影響了宋代，蘇東坡、黃庭堅、趙孟頫都曾受其潤澤。他的作品，以《麓山寺碑》、《李思訓碑》為代表。這兩個帖子，我本人也經常玩索，頗感愜意。

二十二

唐代還須認真留意的，是草書。沒有草書，會是唐代的重大缺漏。

我說的是唐代的重大缺漏，而不是研究者的重大缺漏。為什麼這麼說呢？

這就牽涉到書法和時代精神的關係問題了。

偉大的唐代，首先需要的是法度。因此，楷書必然是唐代的第一書體。皇朝的最高統治者與絕大多數楷書大師如歐陽詢、虞世南、褚遂良、柳公權等等都建立過密切的關係。這種情形，在其他文學門類中並沒有出現過，而在其他民族中更不可想像。

上上下下，都希望在社會各個層面建立一個方正、端莊、儒雅的「楷書時代」。這時「楷書」已成了一個象徵。

但是，偉大必遭凶險，凶險的程度與偉大成正比。這顯然出乎朝野意外，於是有了安史之亂的時代大裂谷，有了顏真卿感動天地的行書。顏真卿用自己的血淚之筆，對那個由李淵、李世民、李治他們一心想打造的「楷書時代」作了必要補充。有了這個補充，唐代更真實、更深刻、更厚重了。

這樣，唐代是不是完整了呢？還不。

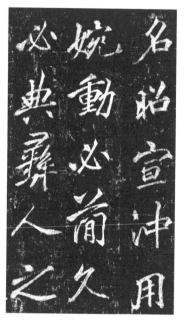

李思训碑局部

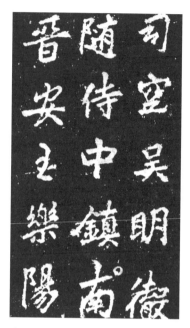

李邕　麓山寺碑局部

二十三

唐代的草書大家，按年次，先是孫過庭，再是張旭，最後是懷素。但我的品評，等級的排列應是張旭、懷素、孫過庭。

孫過庭出生時，歐陽詢剛去世五年，虞世南剛去世八年，因此是一個書法時代的交接。孫過庭的主要成就，是那篇三千多字的《書譜》。既是書法論文，又是書法作品。這種「文、書相映」的互動情景，古代習以為常，而今天想來卻是奢侈萬分了。

《書譜》的書法，是恭敬地承襲了王羲之、王獻之的草書規範。但是，一眼看去，沒有拼湊痕跡，而是化作了自己的筆墨。細看又發現，這個帖子幾乎把王羲之、王獻

唐代的草書大家，按年次，先是孫過庭，再是張旭，最後是懷素。但我的品評，等級的排列應是張旭、懷素、孫過庭。

把方正、悲壯加在一起，還不是人們認知的大唐。至少，缺了奔放，缺了酣暢，缺了飛動，缺了顛狂，缺了醉步如舞，缺了雲煙迷茫。這一些，在大唐精神裡不僅存在，而且地位重要。於是，必然產生了審美對應體，那就是草書。

想想李白，想想舞劍的公孫大娘，想想敦煌壁畫裡那滿天的衣帶，想想灞橋、陽關路邊的那麼多酒杯，我們就能肯定，唐代也是一個「草書時代」。

之以及他們之後的全部「草法」，都匯集了，很不容易。

清代書法家包世臣曾在《藝舟雙楫》中，把《書譜》全帖三千多字的書寫狀態，分作四段來評析：第一段七百多字「思逸神飛」；第二段一千多字「漸會佳境」；第三段七百多字「遵規矩而弊於拘束」；最後一段則「心手雙暢，然手敏有餘心閒不足」。這種逐段評析，對於一個書法長卷來說，很有必要，也很中肯。

孫過庭的墓誌是陳子昂寫的，而比他小三十歲的張旭，則開始逼近李白的時代了。

當然，他比李白大，大了二十六歲。

張旭好像是蘇州人，但也有一種說法是湖州人。剛入仕途，在江蘇常熟做官，有一位老人來告狀，事情很小，張旭就隨手寫了幾句判語交給他，以為了結了。沒想到，才過幾天，那位老人又來告狀，事情還是很小。這下張旭有點生氣，說：「這麼小的事情，怎麼屢屢來騷擾公門！」

老人見張旭生氣就慌張了，幾番支吾終於道出了實情：他告狀是假，只想拿到張旭親筆寫的那幾句判語，作為書法精品收藏。

原來，那時張旭的書法已經被人看好。老人用這種奇怪的方式來索取，要構思狀

080

孫過庭　書譜局部

子，要躬身下跪，要承受責罵，也真是夠誠心的了。張旭連忙下座細問，才知老人也出自書法世家，因此有這般眼光。

張旭曾經自述，他的書法根柢還是王羲之、王獻之，通過六度傳遞，到了他手上：

自智永禪師過江，楷法隨渡。永禪師乃羲之、獻之孫，得其家法，以授虞世南，虞傳陸柬之，陸傳子彥遠。彥遠，僕之堂舅，以授余。不然，何以知古人之詞。

（轉引自《臨池訣》）

這種傳法，聽起來蜿蜒曲折，但在古代卻是實情。那時雖然已經出現碑石拓印，但傳之甚少，真跡更是難見，因此必須通過握筆親授。而握筆親授，又難免要依賴親族血緣關係，「書譜」在一定程度上也呼應著「家譜」。因此，中國古代書法史也就出現了非常特殊的隱祕層次，一天天晨昏交替，一對對白髯童顏，一次次墨池疊手，一卷卷絹縑遺言……不是私塾小學，不是技藝作坊，而是子孫堂舅、家法祕授，維繫千

082

年不絕。這種情景，放到世界藝術史上也讓人嘆為觀止。我雖無心寫作小說，但知道這裡埋藏著一部部壯美史詩，遠勝宮廷爭鬥、市井恩怨。

家族祕傳之途，也是振興祖業之途。到張旭，因時代之力和個人才力，又把這份好不容易到手的祖業作了一番醒目的拓展。他也精於楷書，但畢生最耀眼處，是狂草。

二十四

狂草與今草的外在區別，在於字與字之間連不連。與孫過庭的今草相比，張旭把滿篇文字連動起來了。這不難做到，難的是，必須為這種滿篇連動找到充分的內在理由。

這一點，也是狂草成敗的最終關鍵。從明、清乃至當今，都能看到有些草書字字相連，卻找不到相連的內在理由，變成了為連而連，如冬日枯藤，如小禽絆草，反覺礙眼。張旭為字字連動創造了最佳理由，那就是發掘人格深處的生命力量，並釋放出來。

這種釋放出來的力量，孤獨而強大，循範又破範，醉意加詩意，近似尼采描寫的

酒神精神。憑著這種酒神精神，張旭把毛筆當作了踉蹌醉步，搖搖晃晃，手舞足蹈，

體態瀟灑，精力充沛地讓所有的動作一氣呵成，然後擲杯而笑，酣然入夢。他讓那個時代的酒神精

神，用筆墨畫了出來，於是，立即引起強烈共鳴。

張旭不知道，他的這種醉步，也正是大唐文化的腳步。

尤其是，很多唐代詩人從張旭的筆墨中找到了自己，因此心旌搖曳，紛紛親近。

在唐代，如果說，楷書更近朝廷，那麼，狂草更近詩人。

你看，李白在為張旭寫詩了：

　　楚人盡道張某奇，

　　心藏風雲世莫知。

　　三吳郡伯皆顧盼，

　　四海雄俠正追隨。

李白自己，歷來把自己看成是「四海雄俠」中的一員。

杜甫也在詩中說，張旭乃是「草聖」，「揮毫落紙如雲煙」。在張旭去世後才出生的新一代文壇領袖韓愈，也在《送高閑上人序》中，寫了長一段對張旭的評價，結論是：

故旭之書，變動猶鬼神，不可端倪，以此終其身而名後世。

由此可見，張旭的那筆狂草，真把唐詩的天地攪動了。然後，請酒神作證，結拜金蘭。

二十五

張旭的作品，我首推《古詩四帖》。四首古詩，兩首是庾信的，兩首是謝靈運的。讀了才發現，他的狂草比那四首詩好多了。形式遠超內容，此為一例。原因是，筆墨形式找到了自己更高的美學內容，結果那些古詩只成了一種「運筆藉口」。

此外，我又非常喜歡那本介乎狂草和今草之間的《肚痛帖》。才六行，三十字，

一張便條，「忽肚痛不可堪……」，竟成筆墨經典。明代文學家王世貞評價此帖「出鬼入神」，可見已經很難用形容詞了。我建議，天下學草書者都不妨到西安碑林，去欣賞一下此帖的宋代刻本。

我從《肚痛帖》確信，張旭說他的書法傳代譜系起於王羲之、王獻之，一點不假。《十七帖》和《鴨頭丸帖》的神韻，竟在四百年後還生龍活虎。

二十六

唐代草書，當然還要說說懷素。

這位出生於長沙的僧人，是玄奘大師的門生。他以學書勤奮著稱歷史，我們歷來喜歡說的那些故事，例如用禿的毛筆堆起來埋在山下成為「筆冢」，為了在芭蕉葉上練字居然在寺廟四周種了萬棵芭蕉等等，都屬於他。

他比張旭晚了半個世紀。在他與張旭之間，偉大的顏真卿起到了遞接作用：張旭教過顏真卿，而顏真卿又教過懷素。這一下，我們就知道他的輩分了。

李白寫詩讚頌張旭時，那是在讚頌一位長者；但他看到的懷素，卻是一位比自己

小了二十幾歲的少年僧人。因此他又寫詩了……

少年上人號懷素，

草書天下獨稱步。

墨池飛出北溟魚，

筆鋒掃卻山中兔。

起來向壁不停手，

一行數字大如斗。

恍恍如聞鬼神驚，

時時只見龍蛇走。

有了李白這首詩，我想，誰也不必再對懷素的筆墨再作描述了。

我只想說，懷素的酒量，比張旭更大。僧人飲酒，唐代不多拘泥，即便狂飲，懷素也以自己的書法提供了理由。我曾讀到一個叫李舟的官員為他辯護，說：「昔張旭之

（草書）

張旭　古詩四帖

懷素　苦筍帖局部

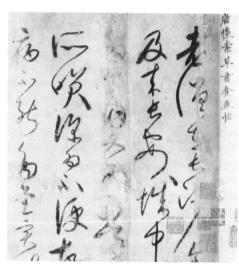

懷素　食魚帖局部

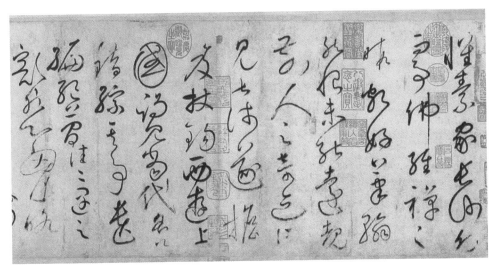

懷素　自敘帖局部

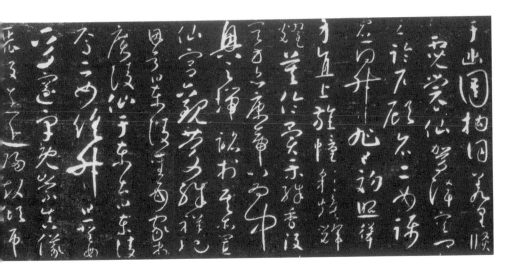

懷素　聖母帖局部

作也，時人謂之張顛；今懷素之為也，余實謂之狂僧。以狂繼顛，誰曰不可？」

張旭被稱為「草聖」，懷素也被稱為「草聖」，一草二聖，可以嗎？我借李舟的口氣反問：「誰曰不可？」

對於懷素的作品，我的排序與歷代書評家略有差異。一般都說，「素以《聖母帖》為最」；而我則認為：第一為《自敘帖》，第二為《苦筍帖》，第三為《食魚帖》，第四才是《聖母帖》。

藝術作品評判，很難講得出確切理由，但一看便有感應。好在都是懷素自己的作品，孰前孰後問題不大。我相信，他的在天之靈會偏向於我的排序。

二十七

就像中國文化中的很多領域一樣，唐代一過，氣象大減。這在書法領域，尤其明顯。

書法家當然還會層出不窮，而且往往是，書運愈衰，書家愈多。這是因為，文化之衰，首先表現為巨匠寥落，因此也就失去了重心，失去了嚮往，失去了等級，失去

了裁斷，於是「山中無老虎，猴子稱大王」。而且，猴子總比老虎活躍得多，熱鬧得多。也許老虎還在，卻在一片猿啼聲中躲在山洞裡不敢出來，時間一長，自信漸失，虎威全無。

我的文化史觀，向來反對「歷史平均主義」。在現代，也可以稱為「教科書主義」，即為了課程分量的月月均衡，年年均衡，總是章章節節等時等量，勻速推進。這種做法，必然會把巨峰削矮，大川填平，使中國文化成為一片平庸的原野，令人疲憊和困頓。

我之所重，在文脈、文氣、文勢。這些似乎無可名狀的東西，是文化的靈魂。

從這個意義上說，中國書法的靈魂史，在唐代已可終結。以後會有一些餘緒，也可能風行一時，但在整體氣象上與唐代之前已經不可同日而語了。

因此，請原諒本文由此走向簡約。

二十八

宋代書法，習稱「蘇、黃、米、蔡」四家。

蘇東坡，我衷心喜愛的文化天才，居然在書法上也留下了《寒食帖》。在行書領域，這是繼《蘭亭序》、《祭姪稿》之後的又一傑作。我知道歷來有很多人不同意，認為蘇東坡只是以響亮的文學之名「兼占」了書法之名。明代的董其昌甚至嘲笑蘇東坡連用墨都濃麗得像是「墨豬」。但是，我還是高度評價《寒食帖》，因為它表現了一種倔強中的豐腴，大氣中的天真。筆墨隨著心緒而偏正自如，錯落有致，看得出，這是在一種十分隨意的狀態下快速完成的。正因為隨意而快速，我們也就真實地看到了一種小手卷中的大筆墨、大人格。因此，說它「天下

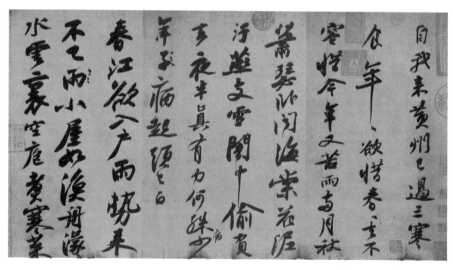

蘇東坡　寒食帖

094

行書第三」，我也不反對。

然而，我卻不認為蘇東坡在書法上建立了一種完整的「蘇體」。《寒食帖》中的筆觸、結構，全是才氣流瀉所致，如果一個字、一個字地分拆開來，會因氣失而形單。所以，蘇字離氣不立。歷來學蘇字之人，如不得氣，鮮有成就。其實，即使蘇東坡自己，他的《治平帖》、《洞庭春色賦中山松醪賦合卷》、《與謝民師論文帖》，也都顯得比較一般。

這就是文化大才與專業書家的區別了。專業書家不管何時何地，筆下比較均衡，起落不大；而文化大家則憑才氣馳騁，高低險夷，任由天機。

黃庭堅也就是黃山谷，曾被人稱「蘇門學士」之一，算是蘇東坡的學生了。有人

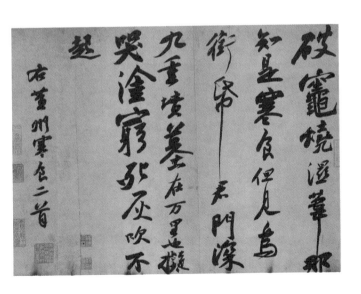

把他列為宋代第一書法家，例如康有為就說：「宋人書以山谷為最，變化無端，深得《蘭亭》三昧。至其神韻絕俗，出於《鶴銘》而加新理。」

這裡就可以看出康有為常犯的毛病了。評黃庭堅為宋書之最，不失為一種見解，但說他的字「變化無端」、「神韻絕俗」，顯然誇張。

黃庭堅認為《蘭亭》有「寬綽有餘之風韻」，所以自己的字也從「寬綽」上發展，一般以欹側取勢，長筆四展，撇捺拖出。這種風格，可以讚之為「恣逸舒展」，卻未免鋒芒坦露，筆劃見俗，又雷同過多。因此，康有為說他「變化無端」，我卻認為他「變化太少」；康有為說他「神韻絕俗」，我卻認為他「拖筆見俗」。他的這種寫法本也可以，但與《蘭亭》三昧，頗有距離。

他的行書，較有代表性的是《松風閣詩卷》。相比之下，他的草書《李白憶舊游詩卷》和《諸上座帖》更好一些。因為有了較大變化，不再像行書那樣拖手拖腳。但是，他的草書與唐代的張旭、懷素還是遠不能比。原因是中氣不足，通篇筆墨並非自然貫注，而有刻意鋪排的表演感。酒神不見了，只見調酒師。

他自稱草書得氣於懷素的《自敘帖》。有一次他在幾個朋友前執筆揮毫，受到稱

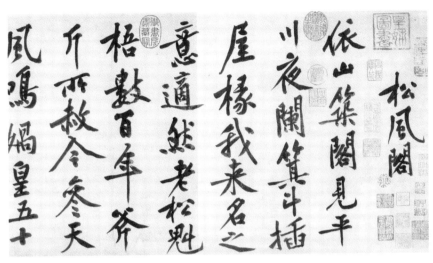

黄庭堅　松風閣詩卷局部

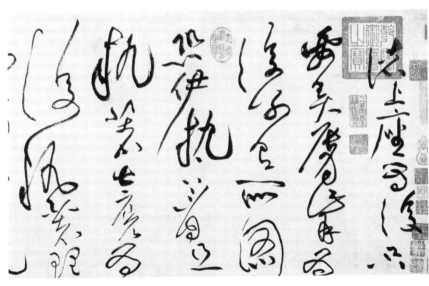

黄庭堅　諸上座帖局部

讚，但其中一位朋友客氣地批評說：「你如果能夠真的見到懷素《自敘帖》真跡，一定更有所得。」黃庭堅一聽心裡不痛快，但後來果然見到了《自敘帖》，「縱觀不已」，頓覺超異」，才知道當初那位朋友的批評是有道理的。

雖然有了這次心理轉折，但我們還是沒有在他以後的草書中看到太多懷素的風貌。明代畫家沈周把他也奉之為「草聖」，那就失去分寸了。哪有那麼多「聖」？

二十九

在宋代，真正把書法寫好了的是米芾。書界所說的「米南宮」、「米襄陽」、「米元章」、「米顛」、「米痴」，都是他。

少有這樣一位書法家，把王羲之、歐陽詢、褚遂良、顏真卿、柳公權全都認認真真地學了一遍，而且都學得相當熟練。然後，所有的「古法」全都成了自己的手法，刷、刷、刷地書寫出來。那些筆法都很眼熟，但又無法確定是誰的「古法」，它們被交相取用，又被交相破格，成就了一個全能而又峭拔的他。

我本人在學書法過程中，曾從米芾那裡獲得過不少跳盪的愉悅感、多變的豐裕

感、靈動的造型感。但在趨近多年後才發現，他所展現的，更多的是書法之「術」，而不是書法之「道」，因此反而又倒逆到他的源頭上去了。

不錯，在正峰、側峰、藏峰、露峰的自然流轉上，在正反偏側、長短粗細的迅捷調度上，米芾簡直無與倫比。但是時間一久，我們就像面對一個出神入化的工藝奇才，而不是面對一種出自肺腑的生命文化。

米芾對自己摹習長久的唐代書法前輩有相當嚴厲的批評，例如說歐陽詢「寒儉無精神」，說虞世南「神宇雖清，而體氣疲苶」等等，這當然是後代的權利。他認為唐代的毛病是過於遵「法」，因此他要用晉代之「韻」來攻，這倒很有見地。遺憾的是，他在晉「韻」、唐「法」之後，又提出了自己的所謂宋「意」，卻有點不知所云了。他的「意」包括意趣、色調、氣骨、精神等等，範圍很大，內容很泛，交疊很多，如果把這一切都一起打包，命名為宋「意」，與晉「韻」、唐「法」相提並論，在理論上實在有點混亂，而且對晉、唐也失之片面。

實踐家一玩理論，常常會陷入這種雲遮霧罩的谷地。如果理論家再跟著鬧，那就更混亂了。

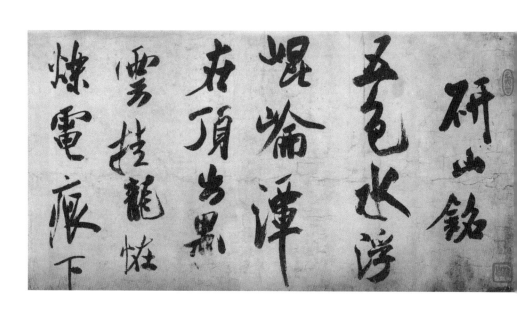

研山銘

五色水浮

崑崙潭

在頂出黑

雲挂龍怪

煉電痕下

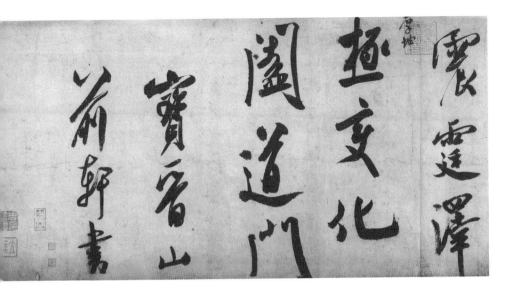

米芾　研山銘局部

米芾　苕溪詩卷局部

米芾　蜀素帖局部

米芾的書法，多為行草。我最喜歡的，一是《蜀素帖》，二是《苕溪詩卷》。此外，《多景樓帖》、《研山銘》也不錯。

三十

宋四家最後一位是蔡襄。但也有人說，他應該排在第一位。蘇東坡本人也這麼說過，有自謙之嫌，姑且不論；而明代學者盛時泰的看法更有一種鳥瞰式的比較：

宋世稱能書者，四家獨盛。然四家之中，蘇蘊藉，黃流麗，米峭拔，皆令人斂衽，而蔡公又獨以深厚居其上。

（《蒼潤軒碑跋》）

可以承認蔡襄是「深厚」的，晉、唐皆通，行、草並善，而且也體現了自己的特色。但是，文化大河需要的，是流動，是波浪，是潮聲，是曲折，是晨曦晚霞中的飛雁和歸舟，是風雨交加時的吶喊和搏鬥，而不是僅僅在何處，有一個河床最深的靜潭。

蔡襄什麼都好，就是沒有自己的生命強光。看他的書法，可以點頭，卻不會驚嘆。這種現象，在古今中外文化史上所在多有。因此，我還是把他放在宋書第四位。

蔡襄的字帖中，他自己得意的《山居帖》我評價不高。倒是《別已經年帖》和《離都帖》，都還不錯。

三十一

元代不到百年，漢人地位低下，本以為不會有什麼漢文化了，沒想到例外疊出。

不僅出了關漢卿、王實甫、紀君祥，一補中國文化缺少戲劇的兩千年大憾，而且還出了黃公望，以一支閒散畫筆超越宋代皇家畫院的全部畫家。書法的運氣沒這麼好，卻也有一個趙孟頫，略可安慰。

在我看來，趙孟頫的書法，超過了黃庭堅和蔡襄。他的筆下，那麼平靜、和順、溫潤、閒雅，實在難能可貴。他的眾多書帖，也很適合做習字範本。行草最佳者，為《嵇叔夜與山巨源絕交書》、《紈扇賦》、《赤壁賦》。晚年那本《玄都壇歌》向被評為代表作，反不如前面三本，原因是太過精細，韻力已失，出現較多軟筆鼠尾。行楷佳

襄曆自離都至南京長子

匀感傷寒七日遂不起此疾

南歸殊為榮幸不意災禍

如此動息感念襄禍兮兮

主也承亦及書苒永平信還

用慰惻旦夕庶幾江不及相見

依詠之極謹奉書血肉

謝不一　　　襄　書

　　　　七月十三日

杜君長官足下

蔡襄　離都帖

赤壁賦

壬戌之秋七月既望蘇子與客泛舟遊于赤壁之下清風徐來水波不興舉酒屬客誦明月之詩歌窈窕之章少焉月出于東山之上徘徊於斗牛之間白露橫江水光接天縱一葦之所如淩萬頃之茫然浩浩乎如馮虛御風而

趙孟頫　赤壁賦局部

者甚多，如《膽巴碑》、《福神觀記》、《玄妙觀重修三門記》、《妙嚴寺記》。其中有幾本，介於行楷和楷書之間。楷書佳者，有《汲黯傳》、《千字文》。

趙孟頫的問題，是日子過得太好了，缺少生命力度。或者說，因社會地位而剝奪了生命力度。他是宋朝宗室，太祖子秦王的後裔。誰知宋元更替後受到新朝統治者的更大重視，成了元代文化界領袖。這種經歷，使他只能尊古立範，難於自主創新。他總是高高在上，汲取不了民間大地粗糲進取的力量。

順便提一句，他的兒子趙雍所寫《致彥清都司相公尺牘》及《懷淨土詩帖》等，水準不低於他。

三十二

明代書法，與文脈俱衰。但因距今較近，遺跡易存，故事頗多，反而產生更高知名度。大凡當時的官員、仕人、酒徒、狂者、畫師，再不濟也有一手筆墨，在今天常被稱為「一代書家」。尤其近年在文物拍賣熱潮中，這種顛倒歷史輕重的現象愈來愈多。那些原來只敢用於對晉唐經典的至高評語，也被大量濫用於後世平庸墨跡，識者

不可不察，否則就不能被稱為「知書達理」了。

大概從十五世紀末期開始吧，蘇州地區開始產生一些文化動靜。幾個被稱為「吳中才子」的人如祝允明、唐寅、文徵明等擅長書法，被比他們稍晚的同籍學人王世貞稱之為「天下書法歸吾吳」。當時其他地區的文墨可能都比較寥落，但他的口氣卻讓人很不舒服。因為這幾個人的筆墨程度，實在扛不起「天下書法」這幾個大字。說了這幾個大字，人們就有權利搬出王羲之、顏真卿、歐陽詢他們來了，這幾個才子該往哪裡躲？

這幾個才子中，多年前我曾關注過文徵明。他在八十多歲的高齡還能寫出清俊遒媚的行書，讓人佩服一位蘇州老人的驚人健康。那時，與他同齡的唐寅已經去世三十多年了。文徵明的缺點與其他幾位才子相近，那就是雖嫻熟而少氣格。他們如果書寫自己的詩文，讓人一讀就覺得流暢有餘而文采疲弱，那就反過來會把書寫的筆墨再看低幾度。當然，文徵明的行書比之於唐寅還是高出不少。論草書，幾個吳中才子中最好的是祝允明，代表作有《前後赤壁賦》、《滕王閣序並詩卷》。當然，比黃庭堅的草書還差很多，更不必說與張旭、懷素他們比了。

晚游風中趣三柯高暢往往雖

忘返花心日物勝樽前興子

才子又人生無百年思應騎

馬空輸我此忘眠　徵明

文徵明　行書五律詩軸

三十三

明代書法，真正寫好了的是兩人，一是上海人董其昌，二是河南人王鐸。而王鐸，已經活到了清朝。

董其昌明確表示看不起前輩書家文徵明、祝允明。論者據此譏其「自負」，我卻覺得他很有道理，也有資格。他又認為，自己比趙孟頫更熟悉古人書法，但趙孟頫反而求熟練，而自己反而求生疏，結果，「趙書因熟得俗態，吾書因生得秀色」。這種說法有點傲慢，卻契合文化哲學。他的字，蕭散古淡、空靈秀美，等級不低，只是有時寫得過於隨意，失了水準。這一點他自己也承認，說自己平日寫字不太認真，如果認真了，會比趙孟頫好。

我對他的《尺牘》、《李白月下獨酌詩卷》都有較高評價，前者匯融古人，後者得見自己。但是，《試墨帖》又把後者的特點往前推了，飛動有餘而墨色單薄，太「上海」了。

與董其昌構成南北對照，王鐸創造了一種虎奔熊躍的奇崛風格，讓委靡的明代精神一振。

王鐸　行書立軸局部

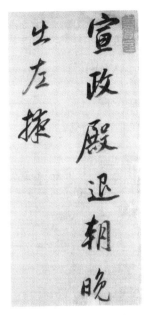

董其昌　杜甫醉歌行詩局部

王鐸　草書臨帖扇面

我曾多次自問，如果生在明代，會結交董其昌還是王鐸？答案歷來固定：王鐸。

王鐸的筆墨讓我重溫闊別已久的男子漢精神，即用一種鐵鑄漆澆的筆劃，來宣示人格未潰、浩氣猶存。更喜歡《憶游中條語軸》、《臨豹奴帖軸》、《杜甫詩卷》的險峻盤紆結構，以一種連綿不絕的精力曲線，把整個古典品貌都超越了，實在是痛快淋漓。

我認為，這是全部中國書法史的最後一道鐵門。

三十四

在這一道鐵門外面，是一個不大的院落了。那裏，還有幾位清代書家帶著紙墨在棲息。讓我眼睛稍稍一亮的，是鄧石如的篆隸、伊秉綬的隸書、何紹基的行草、吳昌碩的篆書。

除此之外，清代書法，多走偏路。或承台閣之俗，或取市井之怪，即便有技、有奇、有味，也局囿一隅，難成大器。

歷史已入黃昏，文脈已在打盹，筆墨焉能重振？只能這樣了。

初盡高手亦自可觀數十
年後好妄柱何妄分別
默所易見者斅法也斅法
惟坡老麻蓋小笑磅為
正其餘卷雲牛毛鐵線等
皆旁門小道耳
敬齋大兄雅屬 何紹基

何紹基　行書軸

吳昌碩　臨石鼓文

崑曲縱論

前言

二十二年前，白先勇先生邀請我到台灣發表一個有關崑曲的系統演講。這是大陸文化人首次訪台，一路上披荊斬棘。香港當時還沒有回歸，設在羅湖的入境口岸發現我是要「過境」去台灣，上上下下聯繫了十個小時。進了香港，再找台灣在那裡的辦事處，正逢假期，要等好幾天。好不容易到了台灣，我成了一個被遠近打量、被看管保護的「外星人」。連白先勇先生來見我，也要藉一個「特邀記者採訪」的名義。

我在演講中，通過國際比較和歷史比較，判定崑曲是中國古典戲劇中的「最高範型」，也就是「戲中極品」，這讓台灣的同行很吃驚。他們對我非常熱情，但我心裡明白，真正贊同我這一觀點的，當時只有白先勇先生一人。台灣的戲曲領域不大，官方曾經主推京劇，民間一直主推歌仔戲，對崑曲，還很陌生。儘管如此，恰恰是這個陌生的古老劇種，接通了闊別多年的煙波海峽。當時趕到台灣來聽我演講的，還有不少美國和東南亞的華人。

我的這個演講，後來又在兩個國際學術會議上發表過，對崑曲終於入選《世界非物質文化遺產名錄》，起到過一些作用。因此，當聯合國世界遺產大會藉崑曲入選而在

116

蘇州召開，還特地邀請我書寫碑文，鐫刻紀念。我的那份演講稿，也被北京文化主管部門選作《論崑曲藝術》一書的「代序」，該書蒐集了有關這一課題的幾乎所有重要論文。

可見，白先勇先生的那次邀請，實在是打開了一扇不小的門。那麼，追根溯源，白先勇先生為什麼邀請我去台灣演講呢？那就說來話長了。

早在二十世紀八十年代，大陸著名導演胡偉民先生排演白先勇先生寫的話劇《遊園驚夢》，由崑曲名家華文漪女士主演，由俞振飛先生任崑曲顧問，由我任文學顧問。白先勇先生也因此抵達大陸，認識了我，並讀到了我的學術專著《中國戲劇史》。正是這部著作，促成了他對我的邀請。

二十幾年來我與白先勇先生的交往已經遠遠不止崑曲了，但崑曲還是其間一條最堅韌的陳年紐帶。他在親自策劃青春版《牡丹亭》演出之初，那個寒冷的冬夜，在蘇州崑劇院，他一個個地挑選演員，我和妻子陪在他身邊。後來，青春版《牡丹亭》名揚遐邇，我有幸一直擔任闡釋者，在香港發布會上，在北京大學，我都與白先勇先生同台作了對話性的講述。我們眼前，全是年輕人。

這個經歷證明，在當代，嚴選古代文化極品，在最高層次上進行「創建性保護」

是有可能的。同時，也從反面證明了，這麼多年來大陸戲曲界試圖「振興」各種老劇

種的努力終究被年輕一代徹底冷落，是有原因的。

——有了這番閒談式的開頭，我們就可以進入正題了。

一

正題，要從文化人類學的大背景上開啟。

人類早期，有很多難解的奇蹟。例如，為什麼滋生於地球不同角落又沒有任何往

來的人群，許多精細的生理指數卻完全相同？

說到文化上，各大文明之間語言文字並不相同，卻為什麼在未曾交流的情況下不

謀而合地產生了幾大基本藝術門類？例如音樂、舞蹈、繪畫、雕塑等。

面對這些不謀而合的奇蹟，一個觸目的缺口出現了。各門類藝術的融合，水到渠

成地產生了戲劇。戲劇一旦產生，必然會掀起重大的社會高潮，結果我們看到，古希

臘悲劇在公元前五世紀已進入了黃金時代。到公元一世紀至二世紀，印度戲劇也充分

118

成熟。但奇怪的是，為什麼中國文化什麼都不缺，卻獨獨缺了戲劇，而且缺了很久？

對於這件事，我曾反復表達一種巨大的文化遺囑：居然，孔子、孟子沒看過戲，曹操、司馬遷沒看過戲，而且連李白、杜甫、白居易、王維也沒看過戲！

真正有模有樣的中國戲劇，到十三世紀才姍姍來遲，這比希臘悲劇晚了一千八百年，比印度梵劇也晚了一千二百年，實在晚得有點離譜了。

為什麼中華文化在自己極為燦爛輝煌的漫長歷史中，竟與戲劇無緣？一定有一種特殊的消解機制在起作用，這種消解機制來自何方？是屬於中華文化自身，還是屬於中華文化之外？

——這些問題，不屬於一般戲劇史家的研究範圍。因為出於專業分工，他們沒有必要去鑽研戲劇尚未產生之前的文化土壤，而且這種鑽研要動用的思維資源又非常廣闊。但是，這恰恰是我最感興趣的問題。我所寫的《中國戲劇史》，就在這方面花費了很多筆墨。

由於中國戲劇晚起的原因遠不在藝術樣式上，而在文化心理上，因此我比較仔細地研究了「戲劇美」的因子在中華民族集體心理走勢中的黏著和進退狀態。白先勇

先生評論我的《中國戲劇史》在思維資源上立足於二十世紀初在歐洲興起的文化人類學，真是極有眼光。我認為，以前一些學者根據古籍中點點滴滴記載便論定某種「疑似戲劇」可能已經出現在較早的歷史時期，意義不大，因為戲劇不是一種私家祕笈，不是一種地下文物，而是大眾文化，社會公器，它的歷史應該是敞亮的，多證的。我把它拉到公共空間和集體心理之間來考察，是一種文化觀念的轉變。

這次我不想細細討論這些複雜的問題了，而是只希望大家注意一個事實：由於晚起了一千多年，中華文化中所積貯的戲劇審美能量已經足夠。因此，一旦暴發氣勢便頗為壯觀。

這場暴發，主要體現在元雜劇上。

二

斯文濃郁的北宋和南宋，先後在眼淚和憤恨中湮滅了。岳飛、文天祥等等壯士都沒有能夠抵擋住北方鐵騎。在他們的預想中，一切已有的文化現場都將是枯木衰草，大漠荒荒。因此，說到底，他們的勇敢，是一種文化勇敢，他們的氣節，是一種文化

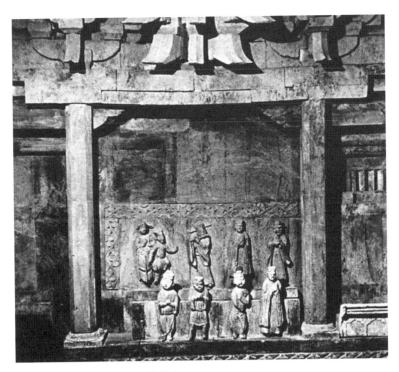

宋金時代磚刻中的早期演劇舞台

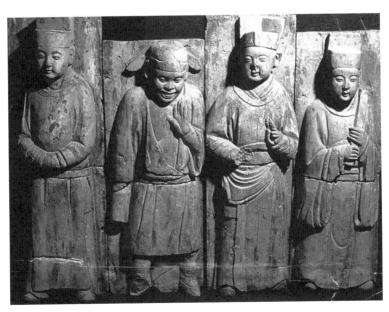

宋金時代磚刻中的早期戲劇人物

氣節。

但是，事情的發展和他們的預想並不相同。中華文化並沒有被北方鐵騎踏碎，相反，倒是產生了某種愉快或不愉快的交融。宋代文化愈來愈濃的皇家氣息、官場意識、興亡觀念被徹底突破，文化，從野地裡，從石縫間，從巷陌中，找到了生命的新天地。而且，另有一番朝廷文化所沒有的健康力量。更重要的是，這種突破不僅僅是針對宋代文化，而且還針對著中華文化自古以來某些愈來愈規範的「超穩定結構」，包括不利於戲劇產生的一系列機制。

蒙古族的統治者基本上讀不懂漢文，而且他們一時也不屑於懂。馬背上取得的鐵血優勢，使他們在文化上也表現出強勢的顛覆性。很快，千年儒學傳統及其一系列體制架構全都失去了地位。

例如，在精神層面上，儒家所倡導的和、節、平、適、衷、敬等等社會理想被衝破，而這些社會理想恰恰是與戲劇的美學精神完全相反。我在《中國戲劇史》中曾經引述了《呂氏春秋》中提出的儒家審美基調，然後指出這種審美基調是「非戲劇精神」。我是這樣寫的：

《呂氏春秋》說：「太巨太小，太清太濁，皆非適也。何謂適？衷，音之適也。何謂衷？大不出鈞，重不過石，小大輕重之衷也。」

這當然是一種醇美甘冽的藝術享受，但是只要想一想希臘悲劇中那種撕肝裂膽的呼號，怒不可遏的詛咒，驚心動魄的遭遇，扣人心弦的故事，我們就不難發現，這種以儒家理想為主幹的藝術精神，是一種「非戲劇精神」。

……

據記載，孔子本人，曾對「旄旌羽祓矛戟劍拔鼓譟而至」的武舞，以及「優倡侏儒為戲」，都表示了極大的不滿……

直到宋代大儒朱熹，對當時大量寄寓於傀儡戲中的戲劇美也保持了警惕，他於南宋昭熙年間任漳州郡守時曾發布過《郡守朱子諭》，其中有言：「約束城市鄉村，不得以禳災祈福為名，斂掠財物，裝弄傀儡。」

也正為此，中國戲劇集中地成熟於「道統淪微」的年代。

（《中國戲劇史》第一章《邈遠的追索》）

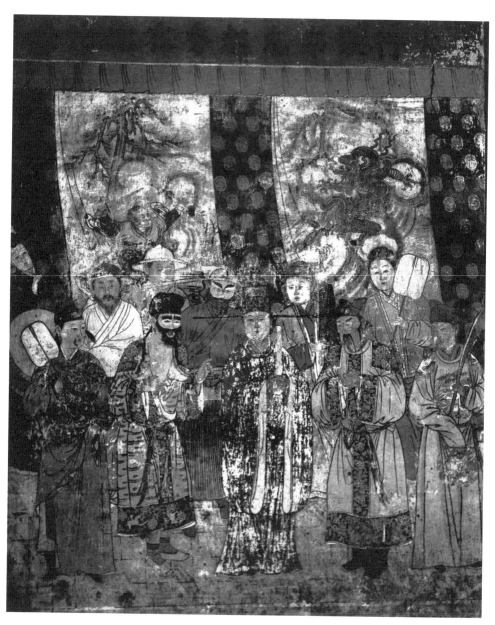

元壁畫中的戲劇演出

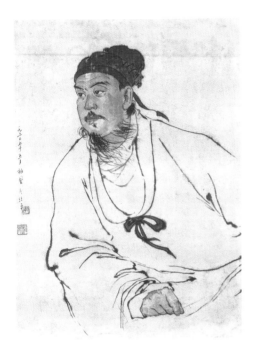

關漢卿畫像（李斛畫）

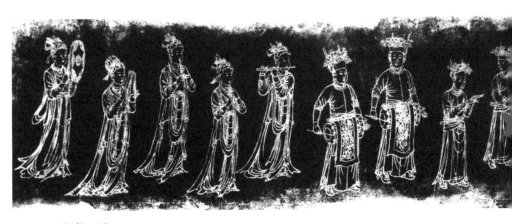

雜劇石刻

這就是說，一直要等到元代，儒家的「非戲劇精神」與儒家本身一起淪微了，「戲劇精神」也就一下子充溢大地。

與精神層面相關，在行為模式上，儒家雖然排斥作為藝術的戲劇，卻喜歡在生活中作禮儀化的「扮演」。古代中國人，由於自己天天在生活中「演戲」，因此也就懶得去張羅另一種舞台。到了元代，種種禮儀整體渙散，生活突然變得無序、無靠、失範、失階，人們已經很難在劇烈動盪中「互為觀眾」，因此也都不再有意無意地擺譜、設台、作秀了，更願意以芥末之身鑽進勾欄裡看另一番裝扮，另一種生活。這也成了戲劇勃興的原因。

在勾欄裡，本來活躍的是滑稽表演、雜技表演和魔術表演。在儒家主流文化排斥戲劇衝突，一味標榜和諧的時代，只能讓戲劇陷於滑稽、雜技和魔術，但元代很快改變了這種狀態，這與藝術隊伍的改變有關。原來只想通過科舉考試而做官的書生們發覺這條路已被阻斷，卻又別無謀生長技，就一整步到勾欄、瓦舍之間來幫助策劃更好的演出了。這一下可不得了，一大批真正的戲劇作家就此面世，關漢卿、王實甫、馬致遠、白樸、紀君祥、鄭光祖等等名字快速走進了中國戲劇史、中國文學史、中國

126

藝術史。

於是，戲劇，不僅在社會的精神層面和行為模式上具備了繁榮的背景，而且也擁有了足夠的創作人才。元雜劇的燦爛驚世，也就不奇怪了。

三

對於中國戲劇，我最願意講解的是元雜劇。原因是，我在這篇文章中必須刻意諱避，因為我今天的目標是崑曲。元雜劇只是導向崑曲的輝煌過道，只能硬著心腸穿過它，不看，不想，不說。等到要說崑曲，它的路也已大致走完了。

像人一樣，一種藝術的結束狀態決定它的高下尊卑。元雜劇的結束狀態是值得尊敬的，我在《中國文脈》一書中曾經充滿感情地描述過它「轟然倒地的壯美聲響」。其實，它在繁榮幾十年後坦然地當眾枯萎，有幾方面的原因。譬如，傳播地域擴大後的水土不服；隨著時間推移社會激情和藝術激情的重大消褪；作為一個「暴發式」藝術在耗盡精力後的整體老化等等。

對於崑曲，我最願意講解的是元雜劇。原因是，我在這篇文章中必須刻意諱避，因為這座峭然聳立的高峰實在太巍峨、太險峻了，永遠看不厭、談不完。但是，我在這篇文章中必須刻意諱避，因

再重要的藝術，也無法抵拒生命的起承轉合。不死的生命不叫生命，不枯的花草不是花草。中國戲劇可以晚來一千多年，一旦來了卻也明白生命的規則。該勃發時勃發，該慈祥時慈祥，該蒼老時蒼老，該謝世時謝世。這反而證明，真的活過了。

元雜劇所展現的這種短暫而壯麗的生命哲學，被我稱之為「達觀藝術生態學」。

我為什麼對此感觸良深？因為在現實生活中看到了太多早該結束生命卻還久賴著不走的戲劇群落。老是在玩耍改革，老是在亢奮回憶，老是在誇張往昔，老是在呼籲振興，老是在自稱經典，老是在尋找寄寓，老是在期待輸血……

其實，哪怕是呼籲「振興唐詩、宋詞」，也是荒唐可笑的。

這種試圖脫離正常生命軌道的藝術群落，很容易讓部分不懂文化大道的民眾和官員上當，結果呼籲愈來愈響，輸血愈來愈多，危機愈來愈重。大家不妨設想一下，如果一座城市滿街都是掛著氧氣罐、輸液瓶的耄耋病人，這座城市的文化景觀難道就「厚重」了嗎？

民眾的「文化心理空間」歷來不大，應該讓給新時代的創造者和參與者。在這個意義上說，「達觀藝術生態學」，也體現了一種面向未來的文化道德。

128

正是元雜劇的「達觀」，才有崑曲的興盛。

元雜劇可以有一千個理由看不起崑曲。但它，還是拂袖躬身，通脫讓位了。

年輕的崑曲雖然獨具風光，志滿意得，但畢竟未忘元雜劇的滋育輩分。正猶豫是否要回頭照顧，卻看到了身後老者飄然離開的身影。老者走得那麼乾淨爽利，直到今天，我們甚至還不知道元雜劇在唱腔和表演上的具體情況。它不想以自己的身分給後繼者帶來任何糾纏和麻煩。

好，那就讓我們依依不捨地轉過頭去，看看新興的崑曲吧。

四

崑曲屬於「傳奇」系統，它的血緣，產生得比元雜劇還早一些。很長時間內統稱南戲，產生地較多地集中在我家鄉浙江，主要在溫州、黃岩、嘉興、餘姚、慈溪一帶。但是由於前面所說的「非戲劇精神」的影響，並未形成聲勢，更沒有引起文化目光的關注，後來更因北方元雜劇的風光獨占，便更黯淡了。但它一直悄悄地存在著，依附於大地，依附於民間，直到元雜劇衰退，它就有了新的空間，新的面貌。

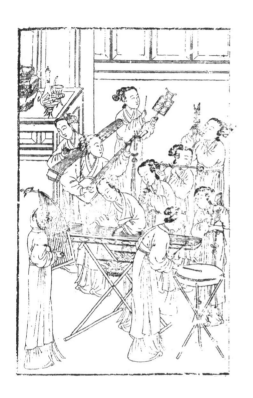

明刻本《琵琶記》插圖

歷史上很多學者都以為，這種傳奇是從元雜劇脫胎而來的，而不知道它自有南方基因。我覺得呂天成的《曲品》、沈德符的《顧曲雜言》、王驥德的《曲律》、沈寵綏的《度曲須知》在這個問題上都搞錯了，日本學者青木正兒也跟著他們錯。比較可以相信的，倒是祝允明、徐渭、何良俊、葉子奇等人的論述。對此，我在《中國戲劇史》第五章第二節的一個注釋中專門作了說明。

傳奇中出了一些不錯的劇目，例如《荊釵記》、《白兔記》、《拜月亭》、《殺狗記》，但它們似乎都在為一個重大的變動做鋪墊。

中國戲劇史終於產生了一個新的里程碑，是崑腔的改革。

是的，新的里程碑不是劇本，不是題材，不是人物，而是唱腔。在中國傳統戲劇中，戲曲音樂、演唱方式、唱腔曲調，起著至關重要的作用，因此也是改革的關鍵。

中國戲劇史的研究者，多是文人，他們的著力點，往往是它的音樂，以及時代背景、意識型態之類。其實，決定一個劇種的存廢興衰的，主要是唱腔曲調。這在當代藝術中最能說明問題，一種歌曲演唱為什麼能風靡遠近，瘋狂民眾，甚至把年輕的歌手奉為「天王」、「天后」？第一元素就是唱腔曲調，而不是唱詞文本。

現今各地的「戲曲改革」為什麼幾乎沒有成果？原因是很多從業者把主要精力放在劇本、題材、導演、舞台美術上，而獨獨沒有在唱腔曲調上有大作為。令人耳膩的唱腔曲調，即便是唱著最時髦、最重要的內容，又怎麼能吸引觀眾？「一聲即鈎耳朵，四句席捲全城」，才是戲曲改革的必需情景。

那就說回去。當年傳奇和雜劇的興衰進退，其實也是「南曲」、「南音」與「北曲」、「北音」之間的較量。

偉大的元雜劇所裹卷的「北曲」、「北音」為什麼日趨衰落？除了水土不服的地域性因素外，在整體上也開始被厭倦。愈是偉大愈容易被厭倦，原因是傳播既強，傾聽既多，仰望既久，自然碰撞到了觀眾審美心理的邊界。審美心理的重大祕訣之一是必須「被調節」，不調節，再偉大的對象也會面對抱歉轉移的眼神。於是，「南曲」、「南音」就此漸漸獲得了新的生命機遇。

「南曲」、「南音」中，原有一些地方性聲腔，如弋陽腔、餘姚腔、海鹽腔、崑山腔等等。相比之下，崑山腔流傳地區最小，但最為好聽。怎麼好聽？徐渭在《南詞敍錄》中用了四個字：流麗悠遠。

但是，民間流傳的聲腔再好聽，要成就大事，還必須等待大音樂家的出現。

這個大音樂家，就是魏良輔。對於他的生平，我們知之甚少，連《辭海》中也沒有記載他的生卒年份。從種種零星史料的互相參證中約略可知，他大概生於十六世紀初年，是一個高壽之人，活了八十多歲。他在六十歲左右已成為曲界領袖，崑腔改革的發靷者和代表者。

原籍豫章，也就是現在的江西南昌，長期居住在江蘇太倉。太倉離崑山很近，現在同屬蘇州市。從記載看，他本人有高妙的唱曲技巧，達到了「轉音若絲」的精妙程度。但更重要的是，他身邊有一大批唱曲追隨者，如張小泉、季敬坡、戴梅川、包郎等，能把他的唱曲技巧學得很到家。但他本人還不滿足，覺得自己不如另一位唱曲者過雲適，只要有了新的心得和創意，一定前去請教，一直要等到過雲適認可了才回來。他一次次去得很勤，從來不覺得厭倦。因此，他曲藝大進。當時崑山也有一個優秀的唱曲者陸九疇，想與魏良輔比賽一下，但一比，就自認應排位於魏良輔之下。

魏良輔不同於當時一般唱曲者的地方，就在於他對南曲毛病的發現。他認為，南曲過於平直簡陋，缺少意味和韻致，因此就盡情發揮音律的疾徐、高下、清濁，使

之婉轉、協調、勻稱。沈寵綏在《度曲須知》中說他「功深熔琢，氣無煙火，啟口輕圓，收音純細」。我們雖未聽到，卻不難想像他已經超越了南曲的土樸狀態，進入了精緻境界。

在這過程中，他虛心地向北曲、北音學習。其中，北方人王友山的唱曲，對他刺激很大，他把自己關在房子裡很久，進一步雕鏤南曲。正在這時，一個年輕人出現了。

五

這個年輕人叫張野塘，壽州人，因為犯事，發配到江蘇太倉。他一定是一個快樂的人，即便是發配遠行，也帶著唱曲時伴奏的弦索。

說到北方弦索，就要先介紹一下南曲原來的伴奏樂器了。說來慚愧，原來很多南曲的伴奏比較簡陋，主要是鑼鼓。也用人工幫腔、接腔，起到襯托的作用。因此，當張野塘彈起隨身帶著的弦索唱北曲時，把太倉人都驚住了，笑他唱得怪異，彈得怪異。

那天，魏良輔聽到了張野塘唱曲。到底是內行，一聽就停住了腳步。魏良輔拉著張野塘，讓他整整唱了三天。聽完，讚口不絕，兩人就成了忘年之交。

1
3
4

當時魏良輔已年過半百，家裡有一個出色女兒，也善於唱曲，附近很多貴公子爭相求婚，都未成，沒想到，最後竟嫁給了這位身上還有罪名的張野塘。這是魏良輔的姻緣。於是，這一家三個唱曲家，便成了崑曲改革的最佳組合。

張野塘自然也學了南曲，並讓弦索來適應南曲，改造弦索而成「弦子」。在這之後，楊仲修把弦子改為提琴。張梅谷喜歡洞簫，謝林泉則以管從曲。另有陳夢萱、顧渭濱、呂起渭等人，一時都以簫管著名。除簫管外，箏與琵琶也一一加入。這樣一來，樂器磨礪著腔曲，腔曲帶動著樂器，愈磨愈細，愈帶愈順，真可謂相得益彰，達到了崑腔改革的理想狀態。

這一些活動，都以魏良輔為中心。因此，我對魏良輔的評價甚高。多年前，每次招收戲劇學的博士生，我總喜歡出一個考題，問崑腔改革的領袖名字。有一次，一位考生只記其姓而忘了其名，只寫「老魏」兩字。我在考卷上快樂地批寫道：「感謝你叫他叫得那麼親切。」

六

崑腔改革畢竟是一種戲曲改革，因此，還需要通過一個戲劇範例來集中檢閱。

這個範例，首推梁辰魚的《浣紗記》。

梁辰魚，崑山人，比魏良輔小了一輩，差二十歲左右。徐朔方先生考訂他的生卒年，為一五一九年至一五九一年。

梁辰魚在當時，是一位名聲顯赫的「達人」。身材高大，模樣俊朗，留著好看鬍子。他是官宦子弟，卻不屑科舉。富於收藏，喜游好醉，結交高人。連南京刑部尚書王世貞、抗倭名將戚繼光，也曾到他家做客。當然，他的主要身分是戲曲音樂家，深得魏良輔真傳，善於唱曲，又樂於授徒。遠近唱曲者如果沒拜會過他，就會覺得沒有面子。

梁辰魚完成《浣紗記》的創作，大概在一五六六年至一五七一年之間，那時他五十歲左右，而魏良輔已是古稀之年。魏良輔領導崑腔改革的成果，在這部戲裡獲得了充分的體現。甚至可以說，在這部戲裡，人們看到了「完成狀態」和「完整狀態」的新崑腔。

怡雲閣浣紗記上卷

第一齣

莅林橋近末佳客難逢勝遊不所連夜月映臺館春風

叩兼攏何暇談名說利浸自倚翠慢紅請看換羽移宮典

廢酒杯中○驥足悲伏驥鴻翼困樊籠試尋存古傷心全

寄詞鋒問何人作此平生慷慨負薪市染伯龍間內科

借問後房子弟今日搬演誰家故事那本傳奇內應

今日搬演一本范蠡謀王圖霸勾踐復越七吳伍佞供

靈東海西子扁舟五湖末原來此本傳奇待小子畧道

家門使見戲文大意

明刻本《浣紗記》及插圖

劇本的文學等級也不錯。雖然凌濛初、呂天成等人對這個戲有苛刻的批評，我卻很難同意。例如我此刻隨手翻到的兩段唱詞就讀得很順口，那是西施和范蠡的對唱——

西施：秋江渡處，落葉冷颼颼。何日重歸到渡頭。遙看孤雁下汀洲，他啾啾。想亦為死別生離，正值三秋。

范蠡：片帆北去，愁殺是扁舟。自料分飛應不久。你蘇台高處莫登樓，怕凝眸。望不斷滿目家山，疊疊離愁。

看得出，作者是能唱曲的，而且頗得元曲中馬致遠、白樸等人的遣詞造句功夫。

這類詞句，在中國古詩文中不難看到，但對南曲而言卻是一個標誌，說明土樸俚陋的整體風格已不復存在。今後崑腔的詞句，反而由此走向另一個極端，常常陷於過分的工麗典雅。

無疑，梁辰魚也應列入崑劇改革主要代表人物的名單，而且緊隨魏良輔之後。

138

唱腔一旦進入《浣紗記》這樣的戲，要求就比一般的「清唱」全面得多了。除了在演唱上要更加小心翼翼地講究出聲、運氣、行腔、收聲、歸韻的「吞吐之法」外，還要關注念白，這是一般的「清唱」所不需要的。當然，更複雜的是做功、手、眼、身、步各自法度，即便最自如的演員也要「從心所欲念白也要把持抑揚頓挫的音樂性，還要應順劇本中角色的情境來設定語氣。不逾矩」，懂得在一系列程式中取得自由。

與此相關，服裝和臉譜也得跟上，使觀眾立即能夠辨識卻又驚嘆有所創新。種種角色分為五個行當，又叫「部色」、「家門」。在五個行當之下，再分二十來個「細家門」。

總之，舞台與觀眾之間，訂立了一種完整的契約，並由此證明演出的完整性和成熟度。

這樣的崑曲演出，收納了元雜劇沒有完全征服的一大片南方山河。南方山河中，原來看不起南曲、南音之俗的大批文人、學士，也看到了一種讓他們身心熨貼的雅致，便一一側耳靜聽，並撩起袍衫急步走進。

南方的文人、學士多出顯達之家，他們對崑曲的投入，具有極大的社會傳染性。

在文化活動荒寂的歲月，這種社會傳染性也就自然掀起了規模可觀的趨附熱潮。而更重要的是，崑腔的音樂確實好聽。

請設想一下當時民眾的集體感覺吧。那麼悅耳的音樂唱腔，從來沒有聽到過，卻似乎又出自腳下的大地，眾人的心底，一點兒也不隔閡，連自己也想張口哼唱：一哼唱又那麼新鮮，收縱、頓挫、徐疾都出神入化，幾乎時時都黏在喉間心間，時時都想一吐為快；更何況，如此演唱盛事，竟有那麼多高雅之士在主持，那麼多演唱高手在示範，如不投入，就成了落伍、離群、悖時、逆世。

如果把事情推得更遠一點，那麼，幾千年來一直不倡導縱情歌舞的漢族君子風習，一下子獲得了釋放。一釋放，很多君子才發現自己原來也有不錯的歌舞天賦。於是，引吭一曲，其實也是找回自我、充實自我、完成自我。

因此，理所當然，崑腔火了，崑曲火了，而且大火特火，幾乎燎燒了半個中國的審美莽原，燎燒了很久很久。

多久？居然，二百多年。

明代江南民間演出圖

這二百多年，突破了中國文人的審美矜持，改寫了中國人的集體風貌。中國文化，在咿咿呀呀呀呀中，進行了一種歷史自嘲。

七

古今中外的大藝術家可以分為兩類，一類是開啟型的，一類是歸結型的。兩者的最大區別是：他們的事業在他們去世之後，是更加熱鬧了，還是走向了沉寂？

魏良輔、梁辰魚是典型的開啟型大藝術家。他們兩人雖然也有某種歸結性質，但只要看看他們身後，就知道他們的歸結全然是為了開啟，而且是一種大開大啟。

魏良輔大約是在萬曆十二年（即公元一五八四年）去世的，梁辰魚大約是在萬曆十九年（即公元一五九一年）去世的。簡單說來，他們離開的時候，萬曆時代開始不久，而十六世紀接近尾聲。那幾年，可以看成崑曲藝術的一個重大轉捩點。在這之前，即嘉靖、隆慶年間，崑曲已盛；而在這之後，崑曲將出現一種驚世駭俗的繁榮。

在魏良輔、梁辰魚的晚年，即萬曆初年，僅蘇州一地，專業崑曲藝人已多達數千名。按照當時的人口比例，這個數字已經非同小可。但是，後來發生的事，是連魏良

輔、梁辰魚也想不到的了。

後來發生的事，主要不在藝人，而在觀眾。人類戲劇史上的任何一個奇蹟，表面上全然出於藝人，其實應更多地歸功於觀眾。如果沒有波湧浪卷的觀眾集合，那麼，再好的藝術家也只能是寂寞的岸邊怪石，形不成浩蕩的景觀。據記載，當時杭州一個戲班的昆曲演出，曾出現過「萬餘人齊聲吶喊」的場面，而蘇州的某些昆曲演出，幾乎到了「通國若狂」的地步。

寫到「通國若狂」這四個字時我忍不住啞然失笑，因為想起了幾年前的一件趣事。我在一本論昆曲的學術著作《笛聲何處》中，引述了這個記載，其中也有「通國若狂」四個字，就遭來兩位著名的「咬文嚼字專家」的大批判。他們在很多報刊上發表文章說，崑山秦時稱妻，因此若有劇曲，應名「妻曲」。所謂崑曲，更可能是昆明郊區的田間小曲。昆明當時地處邊遠，怎麼可能憑著田間小曲而造成「全中國人民的瘋狂」？因此他們斷言，這是署名為袁宏道、張岱、陸文衡這些不懂古籍的七〇後小報記者的誇張說法。他們譏諷我隨手引用，有失學術身分。

這樣的批判文章近年來已成中國文科的學術主流，其實是不必理會的。但是，我

指導的一位博士研究生太老實，寫了一篇文章去反駁，說按照中國古代語文，「國」字在這裡是指某一地區，某一鄉土，而不是指「全中國人民」。同時，他還在文章中注明了袁宏道、張岱、陸文衡等人生活的年代。我連忙阻止他去反駁，因為一反駁，把自己也大大降低了。

我對博士研究生說，與其去看今天報刊間的胡言亂語，還不如去讀古人留下的日記。

「日記？」博士研究生很想知道我的興趣點。

「祁彪佳的日記。」我說。

祁彪佳，是朝廷御史，在明代崇禎年間曾巡按蘇松。從他偶爾留下的一本日記中可以發現，當時很大一批京官，似乎永遠在赴宴，有宴必看戲，成了一種生活禮儀。

你看，此刻我正翻到一六三二年三個月的部分行蹤記錄，摘幾段：

五月十一日，赴周家定招，觀《雙紅》劇。

五月十二日，赴劉日都席，觀《宮花》劇。

六月二十一日，赴田康侯席，觀《紫釵》劇至夜分乃散。

六月二十七日，赴張溥之席，觀《琵琶記》。

六月二十九日，同吳儉育作主，僅邀曹大來、沈憲中二客觀《玉盒》劇。

七月初二，晚赴李金峨席，觀《回文》劇。

七月初三，赴李佩南席，觀《彩箋記》及《一文錢》劇。

七月十五日，晚，邀呦仲兄代作主，予隨赴之，觀《寶劍記》。

再翻下去，發覺八月份之後看戲看得更勤了，所記劇目也密密麻麻，很少重複。

由於太多，我也就懶得抄下去了。

請注意，這是在北京，偌大一個官場，已經如此綿密地滲進了崑曲、崑腔的旋律，日日不可分離。這種情況，就連很愛看戲的古希臘、古羅馬政壇，也完全望塵莫及了。

北京是如此，天津也差不多。自然更不必說本是崑曲重鎮的蘇州、揚州、南京、杭州、上海了。

其實，對當時的崑曲演出來說，官場只是一部分，更廣泛的流行是在民間。這就需要有足夠數量不同等級的戲班子可供選、調度了。從明代萬曆年間開始，中國南北社會的戲劇活動，已經繁榮到了今天難以想像的地步。這中間，包括戲劇信息的溝通、演出中介的串絡、演出行規的制定、劇作唱腔的互惠、藝人流動的倫理……非常複雜。

粗粗說來，崑曲的戲班子分上、下兩個等級。屬於上等的戲班子大多活躍在城市，在同行中有一定名望，因此叫做「上班」、「名部」。我上面引用的日記中所反映的那些觀劇活動，大多由這樣的戲班子承擔。有些巨商、地主、富豪之家在做壽、宴客、謝神時，也會請來這些戲班子。演出的地點，多數在家裡，但也可能在別墅。

我曾讀到過明代一些「嚴謹醇儒」的「家教」，他們堅決反對在家裡演戲，甚至立了苛刻的「家法」，但又規定，如果長輩要看戲，可把戲班子請到別墅裡去，或向朋友借一個別墅演戲。由此可見，長輩們雖然訓導出了端方拘禁的兒孫，但自己年紀一大，倒是向著流行娛樂放鬆了身段，成了家庭裡的「時尚先鋒」。這對兒孫來說，又成了另一部更重要的「家法」，因為「百善孝為先」。這情景，細想起來有點幽默。不

過，這種進退維谷的家庭的比例，在當時也正快速縮小，漸漸所餘無幾。愈來愈多的家庭對看戲已經沒有什麼障礙了。於是，中國十六、十七世紀的社會意識型態，也就在崑腔崑曲的悠揚聲中發生了微妙的變化。

順便，我們也知道了，當時這些城裡的有錢人家在正式府邸之外建造「同城別墅」的原因。至少，是原因之一吧。

除了在家裡或別墅裡演出外，明代更普遍的是在「公共空間」演出。公共空間的演出，分固定和不固定兩種。

公共空間的固定演出，較多地出現在廟會上。廟中有戲台，可稱「廟台」。在節慶、拜神、祭典、趕集時到廟台看戲，長期以來一直是廣大農村主要文化生活。我們現在到各處農村考察，還能經常看到這類廟台遺址。

除了廟台，各種會館中的戲台也是固定的。會館有不同種類，有宗族會館，也有在異地招待同鄉行腳的商旅會館。例如，我曾在其他著述中研究過的蘇州三山會館，那在萬曆年間就存在了。

比固定演出更豐富、更精采的，是臨時和半臨時性的不固定演出。這種演出的舞

明人畫中的戲劇人物

台，是臨時搭建的。雖為臨時，也可以搭建得非常講究。一般是，選一通衢平地，木板搭台，平頂布棚。更多地方是以席棚替代布棚，前台卷翻成一定角度，後台則是平頂。這種舞台很像後來在西方突破「第四堵牆」之後流行的「伸出型舞台」和「中心舞台」，觀眾從三面圍著舞台看戲。

更有趣的是，其時風氣初開，婦女都來到公共空間看戲，與禮教相違，但又忍不住想看，因此專門搭建了「女台」，男士不准進入。有的地方，「女台」就是指有座位的位置，其他位置不設座。不過這事畢竟有點勉強，在摩肩接踵的人群聚集地，為了性別，讓丈夫與妻子分開看戲，讓老母和孝子也硬行區隔，反而不便。因此，女台愈搭愈少了。

最麻煩的是，城裡一些重要的臨時搭建舞台還要為很多技藝表演提供條件。例如張岱在《陶庵夢憶》裡寫到的「翻桌翻樣、筋鬥蜻蜓、蹬壇蹬臼、跳索跳圈、竄火竄劍」之類，都是高難度的特技。中國戲劇的演出，歷來不拒絕穿插特技來調節氣氛，因此搭建這種舞台很不容易，需要有一批最懂行的師傅與戲班子中的藝人細細切磋才成。

當然，如果在農村，臨時搭建的舞台就可以很簡單了。

我本人對明代的崑曲演出，最感興趣的是江南水鄉與船舫有關的幾種演出活動。

我認為，它們完全可以成為人類戲劇學的特例教材。

第一種，戲台搭在水邊，甚至部分伸入水中，觀眾可以在岸上看，也可以在船上看。當時船楫是江南最重要的交通工具，船上看戲，來往方便，也可自如地安頓女眷，又可舒適地飲食坐臥。這情景，有點像現在西方的「露天汽車電影院」，但詩化風光則遠勝百倍。

第二種，建造巨型樓船演戲，吸引無數小船前來觀看。由於巨型樓船也在水中，一會兒可以輝映明月星雲，一會兒可以隨風浪擺動，一會又可以呈現真實的雨中景象。因此，在小船上看戲，稱得上是一種「天人合一」的至高享受。

第三種，也是在船上看戲，但規模不大，非常自由。戲船周圍是一些可供雇用的小船，觀眾主要在岸上看戲。有趣的是，如果演得不好，岸上的觀眾可以向戲船投擲東西來表達不滿，於是一船退去，另一船又上來。岸上觀眾投擲東西時，圍在戲船邊的小船也可能遭到牽累。這是由觀眾強力介入演出的動態景象，我想不起在世界其他

明人畫《南都繁會景物圖卷》局部

地方的戲劇活動中出現過。

八

與歷史上其他劇種更不同的是，崑曲還有一個龐大的清唱背景。

在很長時間內，社會各階層的不同人群，大批大批地陷入了崑曲清唱的痴迷，而且痴迷得不可思議。這種全民性的流行，與崑曲演出內外呼應，表裡互濟，構成一種宏大的文化現象，讓崑曲更繁榮、更普及了。

清唱不算戲劇演出，任何人不分年齡、不分職業、不分貧富都能隨時參與。令人驚訝的是，這種本來很散落的個人化活動，居然在蘇州自發地聚合成一種全國性大賽，一種全民性匯演，到場民眾極多，展現規模極大，延續時間極長，那就是名聲赫赫的「虎丘山中秋曲會」。

虎丘山中秋曲會是人類音樂史上的奇蹟，也顯現了崑曲藝術有著何等強大的社會文化背景。

因為重要，我不能不再度麻煩被「咬文嚼字專家」當作「小報記者」的袁宏道、

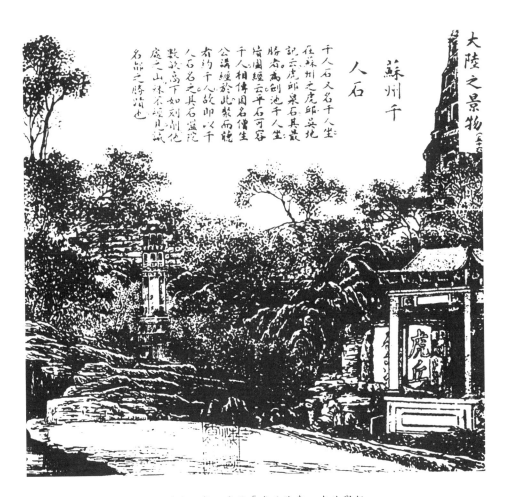

大陸之景物（三七）

蘇州千人石

千人石又名千人坐，在蘇州之虎邱寺北。記云虎邱泉石最勝，奇爲劍池千人坐。眉圃經云平石可容千人，相傳因名坐。公講經於此聚而聽者約千人，故叩以千人石名之。其石盤陀散於高下如劍削，他處之山殊不堪目試，名邱之勝殆此也。

蘇州虎丘千人石，明代一年一度的「虎丘曲會」在此舉行。

張岱等老前輩了，因為他們的遺文，最詳細地記錄了虎丘山中秋曲會的實際情景，我要比較完整地引用。

袁宏道是這樣記述的⋯

每至是日，傾城闔戶，連臂而至。衣冠士女，下迨蔀屋，莫不靚妝麗服，重茵累席，置酒交衢間。從千人石上至山門，櫛比如鱗。檀板丘積，樽罍雲瀉⋯⋯

布席之初，唱者千百，聲若聚蚊，不可辨識。分曹部署，競以歌喉相鬥。雅俗既陳，妍媸自別。未幾而搖頭頓足者，得數十人而已。

已而明月浮空，石光如練，一切瓦釜，寂然停聲，屬而和者，才三四輩。一簫一寸管，一人緩板而歌，竹肉相發，清聲亮徹，聽者魂銷。

比至夜深⋯⋯則簫板亦不復用，一夫登場，四座屏息。音若細髮，響徹雲際，每度一字，幾盡一刻，飛鳥為之徘徊，壯士聽而下淚矣。

張岱是這樣記述的⋯

虎丘八月半，土著流寓、士夫眷屬、女樂聲伎、曲中名妓戲婆、民間少婦好女、

崽子孌童及游冶惡少、清客幫閒、傒僮走空之輩，無不鱗集。

天暝月上，鼓吹百十處，大吹大擂。十番鐃鈸，漁陽摻撾，動地翻天，雷轟鼎

沸，呼叫不聞。更定，鼓鐃漸歇，絲管繁興，雜以歌唱，皆「錦帆開」、「澄湖萬頃」

同場大曲。蹲踏和鑼，絲竹肉聲，不辨拍煞。

更深，人漸散去，士夫眷屬皆下船水嬉。席席徵歌，人人獻技，南北雜之，管弦

迭奏，聽者方辨句字，藻鑑隨之。

二鼓人靜，悉屏管弦。洞簫一縷，哀澀清綿，與肉相引。尚存三四，迭更為之。

三鼓，月孤氣肅，人皆寂闃，不雜蚊虻。一夫登場，高坐石上。不簫不拍，聲出

如絲，裂石穿雲。串度抑揚，一字一刻，聽者尋入針芥，心血為枯，不敢擊節，惟有

點頭。然此時，雁比而坐者，猶存百十人焉。使非蘇州，焉討識者。

注意。例如：

這兩段記述，有不少差別，張岱寫得更完整一點。兩者也有某些共同點值得我們

一、曲會是一項全民參與的盛大活動，蘇州的各色市民，幾乎傾城而出，連婦女也精心打扮，前來參與。

二、曲會開始時，樂器品類繁多，到場民眾齊聲合唱崑曲名段，一片熱鬧，很難分辨。

三、齊聲合唱漸漸變成了「歌喉相鬥」，一批批歌手比賽，在場民眾決定勝負。時間一長，比賽者的範圍愈縮愈小，而伴奏樂器也早已從鐃鈸替換成絲管。

四、夜深，民眾漸漸回家，而比賽者也已減少成三四人，最後變成了「一人緩板而歌」。雖是一人，卻「清音亮徹」「裂石穿雲」。這人，應是今年的「曲王」。

這種活動的最大魅力，在於一夜的全城狂歡，沉澱為一年的記憶的話題。無數業餘清唱者的天天哼唱，夜夜學習，不斷比較，有了對明年曲會的企盼。這一來，多數民眾都成了崑曲的「票友」，而且年年溫習，年年加固，年年提升。

因此，我認為，虎丘山中秋曲會是每天都在修築的水渠，它守護住了一潭充沛的活水。而作為戲劇形態的崑曲，則是水中的魚。

我們現在很多戲曲劇種為什麼再也折騰不出光景來了？原因是，讓魚泳翔的大水

池沒有了。為了安慰，臨時噴點水，灑點水，畫點水，都沒用。

九

我前面說到，全民性的崑曲清唱，使得完整戲劇意義上的崑曲演出，擁有了數目驚人的熱心「票友」。但是，「票友」有寬、嚴兩義。寬泛意義上的「票友」可以營造一種背景性的滋潤氣氛，但由於人數眾多，波邊不定，往往會產生隨風起落的失控狀態，這就需要另一種嚴格意義上的「票友」了。

嚴格意義上的「票友」，其實也是專業戲班之外的「非專業人員」，有時水準不在專業人員之下。他們對戲劇的熱愛，甚至會超過專業人員，因為他們不存在專業人員的謀生目的。

一個劇種在發展過程中，寬泛意義上的「票友」不難獲得。但是，只有嚴格意義上的「票友」的大批存在和健康存在，才能對劇種產生實質性的推進。

崑曲在明代，除了在虎丘山中秋曲會上集合了成千上萬的廣義「票友」外，還有一批高水準的嚴義「票友」。這種「票友」，當時稱作「串客」。一聽這個稱呼就可明

白，他們是經常上台參加專業演出的。

「串客」中有一些人，在當時的觀眾中很出名，他們的名字，居然被一些好事的文人隨手記下來了。我對這些「串客」名單頗感興趣，因為正是這些似乎不重要的名字，讓當時的戲劇史料更豐潤、更可信了。

那也就抄一些下來吧……王怡庵、趙必達、金文甫、丁繼之、張燕築、沈元甫、王共遠、朱維章、沈公憲、王式之、王恆之、彭天錫、徐孟、張大、陸三、陳九、吳巳、朱伏……

崑曲在明代的熱鬧勁頭，除了虎丘山中秋曲會和一大批「串客」外，更集中地體現在家庭戲班的廣泛滋長。

家庭戲班，由私家置辦，為私家演出。這種團體，這種體制，在世界各國戲劇史上都非常罕見。

中國古代，秦漢甚至更早，諸侯門閥常有「家樂侑酒」。唐宋至元，士大夫之家也會有「女樂聲伎」。到了明代嘉靖之後，工商業城鎮發展很快，社會經濟獲得大步推進，權貴利益集團出現暴發形態，官場的貪汙之風，也愈來愈烈。在權貴利益集團之

間，有沒有「家樂班子」，成了互相之間炫耀、攀比的一個標準。

與秦漢至唐宋不同的是，古代的「家樂」以歌舞為主，而到明代，尤其在萬曆之後，崑曲成了時髦，也就成了家庭戲班的主業。

每一個家庭戲班，大概有伶人十二人左右。無論是腳色分配，還是舞蹈隊伍，都以十二人為宜，少了不夠，多了不必，後來也成了約定俗成的規矩。直到清代，《揚州畫舫錄》仍然有記：

副末以下，老生、正生、老外、大面、二面、三面七人謂之男腳色；老旦、正旦、小旦、貼旦四人，謂之女腳色；打諢一人，謂之雜。此江湖十二腳色。

（李斗《揚州畫舫錄》卷五）

當然，也有的家庭戲班由於經濟原因或劇目原因，不足十二人。七人、八人、九人，都有。

家庭戲班主要演折子戲。崑曲所依賴的劇本傳奇，都很冗長、鬆散、拖拉，如

果演全本，要連著演幾晝夜，不僅花費的精力、財力太大，而且在家宅的日常起居之間，誰也不會耐著性子全都一齣齣看完。如果請來親朋好友觀賞，幾晝夜的招待又使主客雙方非常不便。因此，挑幾齣全家喜歡的折子戲，進行精選型、集約型的演出，才是家庭戲班的常例。當然，如果演的是家班主人自己寫的劇本，那很可能是全本，帶有「發表」、「發布」的性質。請來的客人，也只能硬著頭皮看到底了。

擁有家庭戲班的宅第，往往也同時擁有私家園林。演出的場所，大多在主人家的廳堂。廳堂上鋪上紅地毯，也叫「紅氍毹」，就是演出區。「氍毹」兩字，讀音近似「曲舒」，是明代以後對於演出舞台的文雅說法，我們經常可以從詩句中看到。

家庭戲班的演員，年紀都很小，往往只有十二、三歲。因此，他們並不是在外面學好了戲才被召到戲班，大多是招來後再學戲的。戲班，實際上也是一個小小的學校。學校需要教師，稱為「教習」。這些「教習」，不管男女，主要是一些有經驗的年長藝人，有的在當時還很著名。

把戲班演出和戲劇教學一起延伸到家庭之中，並且形成長久的風氣，這個現象，構成了一種貴族化、門庭化的文化奇蹟，奢侈得令人驚嘆。令人胡忌、劉致中先生曾

經蒐集過不少家庭戲班的資料，多數戲劇史家可能認為過於瑣碎，極少提及。我卻覺得頗為重要，能讓今天的讀者更加感性地瞭解那個由無數家門絲竹組成的戲劇時代。同時，也可從中瞭解那個時代中一大批權貴、退職官僚和士大夫們的生活形態。因此，我也曾對此用心關注。現稍稍選述幾則如下，作為例證。

潘允端家班

在上海。當時被稱為「江南名園」、現在仍作為上海著名旅遊景點的豫園，就是潘允端營建的，是他的私家園林。他在北京、南京、山東、四川等地做過不小的官，一五七七年返回上海，一五八八年開始組建家庭戲班。戲班的演出，就在豫園裡的「樂壽堂」或「玉華堂」內進行。園子裡的舞台，直至四百多年後的今天，還成為不少戲劇演員進行公開演出的地方。

錢岱家班

在江蘇常熟。錢岱也曾長期在朝廷做官，大概是一五八二年辭官回鄉的，一回鄉就在城西營建私家園林，同時組建家庭戲班。園林中的「百順堂」就是家庭戲班的活動地。家庭戲班中幾個比較優秀的演員，是揚州徐太監贈送的，會唱弋陽腔，錢岱希望他們改唱崑曲。不到一個月，已經學出一些名堂，甚至連當地的方言也學會了。其中一個比較出名的演員，叫馮翠霞。錢岱的家庭戲班有兩位女教習：一位

姓沈，主教演唱；一位姓薛，主教樂器，兼管帶。

鄒迪光家班

在江蘇無錫。鄒迪光在一五七四年得中進士後擔任過工部主事、湖廣提學副使等官職。去職後在無錫的惠山腳下築建私家園林，享受歌舞戲曲娛樂達三十年之久。本來當地已有不少著名的家庭戲班，等鄒迪光出手，事事都求極致，別人就無法超越了。在私家園林裡，他為家庭戲班的演員們蓋了很多房子，真不知怎麼會如此有錢。

申時行家班

在江蘇蘇州。申時行就是人們常說的「申相國」，是真正的大官。他的兒子申用懋也是大官，曾任太僕少卿、尚書等。這對父子都喜愛崑曲，申府的家庭戲班就非同小可了，既有「大班」，又有「小班」，演出水平都很高。當時有不少風雅名士自恃甚高，不屑看很多家庭戲班，但對申府家班則欣賞不已。申府家班演得最好的，是崑曲《鮫綃記》和《西樓記》。

許自昌家班

也在蘇州。與前面幾位退職官宦不同，許家是大商巨富，因此更加喜歡顯擺。許自昌在自己家的祖宅南邊，又建造了一個豪華的私家園林，叫「梅花墅」，裡邊所挖水池占十分之七，花竹占十分之三，其中又布置不少奇石。梅花墅裡經

常在節慶之日招待賓客，「畫宴夜遊」，滿園燈火。而其中的主項，則是家庭戲班的崑曲演出。

吳昌時家班　在浙江嘉興。吳昌時是一名大貪官，連《明史》都說他「為人墨而傲，通廣衛，把持朝政」。這裡所說的「墨」，就是貪汙。他在吏部做官時，以「賣官」所得的巨款，在嘉興南湖邊上大造私家園林，其中家庭戲班的規模也很大。吳梅村曾在一首長詩中描述南湖邊的這種奢華演出：

輕靴窄袖嬌妝束，

脆管繁弦競追逐。

雲鬟子弟按霓裳，

雪面參軍舞鴝鵒。

酒盡移船曲榭西，

滿湖燈火醉人歸。

朝來別奏新翻曲，

更出紅妝向柳堤。

（吳梅村：《鴛湖曲》）

對於這種場面，我不會像吳梅村這樣筆蘸欣喜。即便秉承著戲劇史家的專業立場，我也十分排斥南湖邊上的這種排場。畢竟一切都是「賣官」貪汙所得，全部繁弦新曲都由毒水澆灌。而且，從北京到南湖的轉換邏輯證明，明代的政壇已經無救。

屠隆家班

在浙江寧波。屠隆是明代出名的戲劇家、文學家，在擁有家庭戲班的富豪中間，算是為數不多的「專業人員」。他有能力辦戲班，可能與他出任過青浦知縣、禮部郎中有關。在專業領域，屠隆創作過傳奇《曇花記》、《修文記》、《彩毫記》，其中以《曇花記》最為有名。他的劇作，追求駢儷風格，非我所喜。他的戲班的具體情況，還不很清楚，但以點滴記載中可以知道：他自己寫的劇本大多是由自己的戲班來演的；他曾帶著戲班外出，他自己也參加演出。

除屠隆外，藝術家擁有家庭戲班的，還有沈璟、祁豸佳等人。沈璟是江蘇吳江人，因與湯顯祖觀點對立而著名史冊，但他的家庭戲班，是與顧大典合辦的。祁豸佳

是浙江山陰人,戲劇家祁彪佳的哥哥,精通音律,自己寫劇,對戲班要求嚴格。

在明代,還有一個既是藝術家,又是大官僚的名人,那就是讓人討厭的阮大鋮了。

阮大鋮戲班

阮大鋮為安徽懷寧人,曾經依附權奸魏忠賢,被廢棄後隱居南京,在倉皇混亂的南明小朝廷中出任兵部尚書,後又降清。他在晚明士林中,是一個諸般劣蹟疊加的反面角色。但是,在藝術上,他卻是一個戲曲行家。他一共寫過十一個傳奇劇本,現存四個,即《燕子箋》、《春燈謎》、《牟尼台》、《雙金榜》。其中《燕子箋》一劇,更是名傳一時。

阮大鋮位高、權重、財厚,又懂得藝術,他的家庭戲班演他自己創作的劇本,整體水準也就明顯地高於一般。張岱到他家看過戲,後來在《陶庵夢憶》中具體地講述了從文學劇本到表演、唱曲、舞台設置等方面所達到的高度,結論竟然是「本本出色,腳腳出色,齣齣出色,句句出色,字字出色」。這是我們現在能見到的對明代家庭戲班的最高評價。奇怪的是,連一些政敵看了阮大鋮戲班演出的戲,也頗為稱讚。

這也就留下了一樁不小的公案:事隔幾百年,我們該如何看待一個不德官僚家庭戲班的藝術成就?此事始終有爭論,隨著歷史背景的淡化,愈來愈多的人漸漸偏向於

「不要以人廢言」的冷靜立場。例如近代戲劇家吳梅說，對阮大鋮的戲曲，應該「不以人廢言，可謂三百年一作手矣」。

我不贊成這種貌似公正的「冷靜立場」，因此想跳開去多講幾句。

藝術當然不能與政治混為一談，但我在《觀眾心理學》一書中曾詳細論述，戲劇演出有點特殊。戲劇演出，是一種在同一個空間裡當場反饋的集體審美活動。無論是演出者還是接受者，都人數眾多，需要發生即時共鳴，因此，必定比其他個體藝術、單向藝術、隔時藝術更訴求社會共識。尤其在歷史轉型時期，戲劇演出更有可能成為一種社會精神的冶煉現場和釋放現場。阮大鋮這麼一個人，身處歷史轉型的關鍵部位，一言一行都觸動社會的神經中樞，那麼，他親手所寫的劇本，他的戲班的演出，他的特殊重要身分和他正在每天採取的重大行為，使人們很難把他的創作看成是純粹的藝術。

很難不讓人看作是他的另一種發言方式。

因此，一直有人對他的劇作搖頭。例如姜紹書評他的劇作「音調旖旎，情文婉轉，而憑虛鑿空，半是無根之謊」，「皆靡靡亡國之音」。（《韻石齋筆談》）胡忌、劉致中認為他的劇作內容「或是為自表無罪而編造故事」（《崑劇發展史》）。葉堂則嘲笑

166

他自稱秉承湯顯祖，「其實未窺見毫髮」（《納書楹曲譜》續集）。

葉堂說阮大鋮自稱秉承湯顯祖，阮大鋮確實說過近似的話。阮大鋮說：「我的劇作，不敢與湯顯祖比較，但也有一些優點。湯不會作曲，我會，因此演唱起來不會棘喉殢齒，而能清濁疾徐，婉轉高下，能盡其致。」

既然都提到了湯顯祖，那麼我就必須順著說說劇作了。

十

請讀者原諒我遲遲不說崑曲的劇本創作，一直拖到現在。其實，我二十幾年前在海內外發表的那個有關崑曲的演講中，倒是花了不少口舌講崑曲文學劇本的美學格局。

記得我當時著重講了崑曲在文學劇本上不同於西方戲劇的一些特徵，來證明它的東方美學格局的標本。例如：

一、崑曲在意境上的高度詩化。不僅要求作者具有詩人氣息，而且連男女主角也需要具有詩人氣質，唱的都是詩句，成為一種「東方劇詩」。

二、崑曲在結構上的鬆散連綴。連綿延伸成一個「長廊結構」，而又可以隨意拆

卸、自由組裝，結果以「折子戲」的方式廣泛流傳。

三、崑曲在呈現上的遊戲性質。不刻求幻覺幻境而與實際生活駁雜交融，因此可以參與各種家族儀式、宴請儀式、節慶儀式、宗教儀式。

我是在完整研究了世界戲劇學之後找出崑曲的這些特徵的，因此並非偶得之見，至今未曾放棄。但是今天我不想在這裡多說崑曲的劇本創作了。原因之一是，劇本創作，是我的《中國戲劇史》的主要闡述內容，那書不難找到，這兒就不必重複了。更重要的原因，我是想通過調整重心，來表達一種更現代、更深刻的戲劇史觀。

這種戲劇史觀認為：無論哪個時代，哪個社會，整體的戲劇生態，遠比具體的戲劇作品更值得研究；觀眾的審美方式，遠比作家的案頭寫作更值得研究。由於這種戲劇史觀在中國學術界還比較生疏，我不得不用故意的側重來進行強調。

從前面我對崑曲超常生態的描述就可以推斷，當時的劇本創作一定非常繁榮。確實，要把明、清兩代比較著名的崑曲作家列出來，是一件難事。名單很長，資料龐雜，如一一介紹，哪怕寥寥幾句，加在一起，也會延綿無際。我可以從我的同鄉浙江餘姚呂天成的努力來說明這一點。

呂天成在一六一〇年寫了一部《曲品》，那時尚在萬曆年間，離崑曲的興盛的時間還不長，但他要排列可以傳世的崑曲作家就已經很麻煩了。他先分出「舊傳奇」和「新傳奇」兩大部分，在「新傳奇」中，又分出不同的等級，即便是被他評為「上等」的，裡邊又分為「上之上」、「上之中」、「上之下」三個小等級。那就讓我們來看看這三個小等級裡的名單吧：

上之上：沈璟十七本，湯顯祖五本；

上之中：陸天池兩本，張靈墟七本，顧道行四本，梁伯龍一本，鄭虛舟兩本，梅

禹金一本，卜大荒兩本，葉桐柏五本，單差先一本；

上之下：屠赤水三本，陳蓋卿十一本，龍朱陵一本，鄭豹先一本，余聿雲一本，

馮耳猶一本，爽鳩文孫一本，陽初子一本。

除了這十九人，還有不少補遺。但是，這樣的排列到了三十年後祁彪佳寫《遠山堂曲品》的時候，已經被指責為太「嚴」、太「隘」。也就是說，應該進入上等名單

的，還應大大增加。

在呂天成的排列之後，著名劇作家隊伍進一步擴大，隨手一寫就有范文若、吳炳、馮夢龍、孟稱舜、袁於令、沈自徵、沈自晉、凌濛初等人。

到了清代，著名的就有李玉、朱素臣、邱園、畢魏、葉時章、張大復、薛旦、朱雲從、吳偉業、來集子、黃周星、尤侗、萬樹、范希哲、嵇永仁、裘璉、陳二白、何蔚文、劉方、夏綸、張堅、黃之雋、唐英、董榕、楊潮觀、蔣士銓、金兆燕、李鬥、桂馥、沈起鳳……還可以寫出不少名字，但不要忘了李漁、洪昇、孔尚任他們。

這樣抄起名單，是不是有點無聊？不。我試圖在湯顯祖這樣的大手筆背後，畫出一片人頭濟濟的群體性背景。人群中的每一位，在當時大多可劃入「文化精英」的範疇，各有不小的風光。把他們疊加在一起，便組成了一個驚人的「劇潮曲海」。

國運未必順暢，文脈已趨衰勢，文人整體窩囊，而戲曲卻如此擴張，這裡實在沉澱著太多的興亡玄機。

在那麼多崑曲作家中，我選出的前三名，一為湯顯祖，二為孔尚任，三為洪昇。

而在湯顯祖的四部作品中，《牡丹亭》又遙遙領先，甚至可享唯一性的尊榮。他寫的

孟稱舜《嬌紅記》插圖，陳老蓮繪。

其他幾部戲，失去了與《牡丹亭》的可比性。對於這幾位劇作家，我在《中國戲劇史》一書中已有專章作長篇論述。在《中國文脈》一書中，我又簡略分析了他們之間的高低利鈍，讀者可以參考。

我沒有把那位被呂天成排為「上之上」第一名的沈璟排入，是從戲劇文學的「器格」著眼。沈璟是一位重要的崑曲作家，在當時影響很大。他是江蘇吳江人，一五七四年他二十一歲時考上了進士，在北京做官，三十六歲就辭職回鄉了，全身心地投入戲曲創作二十餘年，直到五十七歲去世。他的居住地，是吳江的松陵鎮，因此，我們凡是讀到「松陵詞隱先生」、「松陵寧庵」、「吳江沈伯英」等等稱呼，都應該知道是在指他。詞隱、寧庵、伯英，是他的別號和字。

我在「文革」災難中被發配到吳江農場勞動，偶爾也會泥衫束腰到松陵鎮送糧，走在頹圮的老街上，就會一次次想起沈璟三百六十年前在這裡拍曲寫戲的情景，這也算是一段遠年的緣分。

沈璟的戲劇努力，主要集中在曲詞的格律、唱法上，到了「按字模聲」而不怕「不能成句」的地步。他主張「寧律協而詞不工，讀之不成句，而謳之始協，是曲中之

巧」，這就把劇本當作了演唱的被動附庸，以戲劇的音樂價值貶低了文學價值，極為不妥。怪不得，他的劇本都寫得不好，那麼多數量，卻沒有一個傳得下來。

與他產生明顯對立的，是比他大三歲的江西人湯顯祖。湯顯祖作為全部崑曲史中排名第一的劇作家，也有著比同行們更健全的戲劇觀。

十一

健全很難。

說到戲劇觀，崑曲史上出過很多理論家，在這方面的談論很多。我在《戲劇理論史稿》（一九八三年初版，二〇一三年修訂並更名為《世界戲劇學》）一書中花費六十多頁篇幅介紹的王驥德、李漁等人，就是代表。

我曾反復論述，輝煌的元雜劇並沒有產生過相應的理論家。太大的輝煌必然是一個極為緊張的創造過程，沒有空隙容得下說三道四、指手畫腳。當理論家出現的時候，那種暴發性的輝煌也已過去了。

崑曲不像元雜劇那樣具有石破天驚的暴發性，又由於廣泛流行，也就不可能留存

太多真正天賦神授般的精采，於是理論家就一個個現身了。嚴格來說，中國古代戲劇史上的主要理論家，絕大多數都是崑曲理論家。但是，這些理論家如果自己寫戲，基本不妙。《曲品》的作者呂天成、《曲律》的作者王驥德，都是如此。

清代的李漁，大家都知道。他的《閒情偶寄》，可以看作是中國古代最著名的戲劇理論，也是在講崑曲。他是一個繁忙的戲劇活動家，也有自己的職業戲班，走南闖北，因此他的理論有充分的經驗支撐，既實用又全備。但是，他的那些戲，還是寫得平庸，並不出色。再回頭看他的理論，也是重「術」輕「道」，在戲劇觀上缺少宏觀、整體的論述。

對此，我們不能不佩服湯顯祖了。他不僅戲寫得最好，而且在戲劇觀上與沈璟的偏頗之見劃出了明確界限，終被時間首肯。更難能可貴的是，他還從一個宏觀的視角表述了自己的戲劇觀，顯得健全而深刻。

我指的是他寫的《宜黃縣戲神清源師廟記》。

這是一篇用詩化語言寫出的戲劇禮讚。湯顯祖告訴人們，戲劇是什麼：

174

極人物之萬途，攢古今之千變。一勾欄之上，幾色目之中，無不紆徐煥眩，頓挫徘徊。恍然如見千秋之人，發夢中之事。使天下之人無故而喜，無故而悲。或語或嘿，或鼓或疲，或端冕而聽，或側弁而咳，或窺觀而笑，或市湧而排。乃至貴倨傲，貪嗇爭施。瞽者欲玩，聾者欲聽，啞者欲嘆，跛者欲起。無情者可使有情，無聲者可使有聲。寂者可喧，喧可使寂，飢可使飽，醉可使醒，行可以留，臥可以興。鄙者欲艷，頑者欲靈……

湯顯祖這段話的學術等級，遠遠高於中國古代一般的戲劇理論。因為在這裡，罕見地觸及了戲劇如何拓寬和改變人類生命結構的問題。

戲劇能讓觀眾「見千秋之人，發夢中之事」，即把生命帶出現實生活，進入異態時空，進入精神領域。這種帶出，讓生命進入一種擺脫現實理由的「無故」狀態，即所謂「無故而喜」、「無故而悲」。其結果，卻是改變觀眾的精神偏狹，即所謂「貴倨馳傲，貪嗇爭施」、「無情者可使有情，無聲者可使有聲」。

在湯顯祖看來，演劇之功，在於讓人在幻覺中快樂變異，並在變異中走出障礙。

湯顯祖畫像。

其立論之高，令人仰望。

為了達到這個目標，湯顯祖對演員的藝術提出了相應的要求。

一汝神，端而虛。擇良師妙侶，博解其詞，而通領其意。動則觀天地人鬼世器之變，靜則思之。絕父母骨肉之累，忘寢與食。少者守精魂以修容，長者食恬淡以修身。為旦者常作女想，為男者常欲如其人。

湯顯祖對戲劇表演者的總體要求是：專一你的精神，端正而又虛靜（即「一汝神，端而虛」）。

具體要求是，找幾個水平高的人一起，好好讀劇本，領會其中意思。平日主動地觀察天地世態之變，又會不斷地靜下心來思考，不要被家事俗務拖累。年輕的，要懂得安頓精神魂魄來美化姿態容貌；年長的，要懂得薄飲淡食來保養自己的聲音。演旦角的男演員，要經常站在女性立場上思考，即使是演男性，也要經常體驗戲中的那個角色。

《牡丹亭》劇照，梅蘭芳飾演杜麗娘

青春版《牡丹亭》劇照，此劇由白先勇總策劃，沈丰英、俞玖林主演

明刻本《牡丹亭》插圖

湯顯祖本人很重視這篇戲劇論文，要求「覓好手鐫之」。也就是請最好的雕刻者，把它刻在一個祭祀「戲神」的祠廟中。

這又一次證明：一方蒼苔斑駁的碑刻，其價值，可能超過厚厚一本書。

十二

一種過度的文化流行，一定會背離湯顯祖他們劃出的等級，成為沉重的社會負擔。

後代學人經常會片面地激讚遠去的文化現象，魯莽地把那些文化現象所承受過的衰敗、傷痕、羞辱抹去。其實這種做法是不對的，只能使九天之上的文化祖先們在一連串「美麗的起鬨」中老淚縱橫。

須知，在過度的流行中，真正的藝術不可能不寂寞。愈流行，愈寂寞。我前面抄寫了部分崑曲作家的名字，顯現了當時的筆墨之盛。那麼多人寫了那麼多戲，好東西一定很多吧？事實與很多學人的想像完全不同：好東西很少。創作思想被流行浪潮嚴重磨損，即使有才華的人，也都在東張西望、察言觀色。結果，大量的作品愈來愈走向公式化、老套化、規制化。

這種現象，古今中外皆然。例如，我身邊有不少學生和朋友突然成了聞名全國的「流行歌手」、「流行笑星」、「流行主持」，那就很難再保持密切交往了。因為在這種情況下，我交往的已不是真正的學生和朋友，而是被「流行」的力量重塑了的公眾形象，他們見了我，很想洗去這種形象又很難洗去，彼此都累。

公眾一旦集合，最容易形成粗糙的公式。因此，多數流行都會走向因襲和拼湊，令人頭疼。

不要說湯顯祖這樣的創新者愈來愈受不了，就連比較平庸的李漁，也在不斷抱怨劇壇的因襲、拼湊之風。他在《閒情偶寄》中說：

吾觀近日之新劇，非新劇也。皆老僧碎補之衲衣，醫士合成之湯藥。即眾劇之所有，彼割一段，此割一段，合而成之，即是一種傳奇。

李漁還說，他看了那麼多年的戲，只聽到過不熟悉的姓名，沒見到過不熟悉的劇情。

對於崑曲劇本的公式化、老套化，戲劇家吳梅揭露得最為有趣。他說，那麼多戲，竟然都逃不出一大堆「必」：

生必貧困，女必賢淑，先訂朱陳，而女家毀盟。當其時，必有一富豪公子，見色垂涎，設計殺生。女父母轉許公子，而生卒得他人之救，應試及第，奉旨完婚，置公子於法，然後當場團圓。十部傳奇，五六如此！

（《詞餘講義》）

請注意吳梅所統計的比例：所有的崑曲劇本中，十分之五，甚至十分之六，都是這麼一個老套，這實在是有點恐怖了。

長久地痴迷一種老套，對於普通觀眾而言，是出於一種淺薄而又惰性的從眾心理，遲早會厭倦和轉移，但對文人和官員來說就不一樣了。他們在社會大變動中產生了種種不安全感，其中最讓他們焦躁的是文化上的不安全感，因此要用一種故意的陳舊和重複來築造一道心理慰撫之牆。

不管在什麼時代，一些官僚和文人沉溺老腔、老調了，基本都是這個原因，儘管他們自己總有高雅的藉口。

崑曲的悠揚曲調，因而一再在兵荒馬亂中起到這種作用。責任不在它本身，儘管它由此而被冤枉地看作是「世紀末的頹唐之音」。

十三

明朝末年發生的事情最能說明問題。

一六四四年春天，崇禎皇帝朱由檢自縊而亡，北京城易主，明朝實際上已經滅亡。但在南京，卻建立了以朱由崧為皇帝的弘光小朝廷，在清軍南下、戰火緊逼中苟延殘喘。這個小朝廷只延續了一年，但幾乎天天都在看崑曲。

據《鹿樵紀聞》、《小腆紀年》、《棟亭集》、《棗林雜俎》、《明季詠史百一詩》等文獻記載，弘光小朝廷的高官們爭著給朱由崧送戲、送演員、送曲師，甚至還到遠處蒐集。

這年秋天，宮中演了一部長達六十多齣的崑曲《麒麟閣》。到冬天，阮大鋮又張

羅大演自己寫的崑曲《燕子箋》。除夕之夜，朱由崧還不高興，因為沒有新戲進宮演出。當時戰事緊迫，宮中早已規定，如果局勢危急，即使半夜也要敲鐘示警。一夜突然響起鐘聲，宮外一聽一片混亂，其實那只是宮內要演戲了。

小朝廷成立一週年之時，百官入朝致賀，沒想到皇帝朱由崧根本沒有露面，原因是在看戲。那時，離小朝廷的徹底覆滅已經沒有幾天。

知道清兵渡江的時候，朱由崧還在握杯看戲。一直看到三鼓之時，才與後宮宦官一起騎馬逃出宮去。因此，史學家寫道，南明弘光王朝是在戲曲聲中斷送的。

「戲迷」朱由崧出宮之後，在蕪湖被俘。他被清軍押回南京時，沿途百姓都夾路唾罵，投擲瓦礫。

那些不甘心降清的明末遺臣，一會兒擁立「魯王」，一會兒擁立「永王」，乍一看頗有氣節，但從留下的相關資料看，整個過程中永遠在演戲，在看戲。到處是鐵血狼煙，他們在崑曲中逍遙。

朝廷是這樣，那些士大夫更是這樣。逃難的長途滿目瘡痍，但他們居然還帶著零落的戲班，逮到機會就看戲。有一些家庭戲班，幾經逃難已經「布衣蔬食，常至斷

炊」，「下同乞丐」（張岱語），卻還保留著。王宸章的家庭戲班早已不成樣子，而在流浪演出中，那個與藝人一起「捧板而歌」、「氍毹旋舞不羞」者，就是王宸章本人。

（見《研堂見聞雜記》）

現代研究者不必為這樣的事情所感動，把這些人說成是「在戰亂之中仍然把藝術置於興亡之上、生命之上的真正藝術家」。其實，這裡沒有太多的藝術。那些逃難的官僚、士大夫，把崑曲看成了麻醉品。甚至，此間情景已近似於「吸毒」，儘管其毒不在崑曲。

那個阮大鋮，在弘光小朝廷任兵部尚書，很快降清。清軍官員對他說：「聽說你還寫過劇本《春燈謎》、《燕子箋》，那你自己能唱崑曲嗎？」清軍多是北方人，不熟悉崑曲，阮大鋮立即站起身來，「執板頓足而唱」。清軍這才點頭稱善，說：「阮公真才子也！」就改唱弋陽腔。清軍為了進一步討好清軍，還跟著行軍。在登仙霞嶺時，想要表示自己還身強力壯，足堪重用，居然還騎馬輓弓，奮力奔馳。其實，那時他已年逾花甲。

唱完曲，阮大鋮為了進一步討好清軍，還跟著行軍。在登仙霞嶺時，想要表示自己還身強力壯，足堪重用，居然還騎馬輓弓，奮力奔馳。其實，那時他已年逾花甲。清軍跟著他來到山頂，只見他已經下馬，坐在石頭上。叫他不應，清軍以馬鞭挑起髮

辯，也毫無反應。走近一看，他已死了。

——這段記述，見之於錢秉鐙《藏山閣存稿》第十九卷。未必句句皆真，大體還算可信。一代權奸戲劇家，就這麼結束了生命。崑曲在這天的仙霞嶺，顯得悲愴、滑稽而怪異。

十四

到了清代，強化吏治，禁止官僚置備家庭戲班，雍正、乾隆都下過嚴令。被允許的，只是職業戲班。這一來，崑曲的強勢就消馳了。

由此，崑曲也就發現了自己以前的生命力迷局。原來，當初虎丘山中秋曲會的清唱，職業戲劇的風靡，早已是遠年記憶。後來乘勢湧現的大量崑曲劇本，都局囿在官僚士大夫的狹隘興致中，與社會民眾隔了一道厚牆。因此，當官僚階層的家庭戲班一禁止，也就在整體上失去了生存的基石。

清朝初期蘇州地區出現的一大批文人創作，更進一步從反面證明了這個殘酷的事實。

這一來，社會民眾所喜愛的「花部」，即眾多聲腔的地方劇種，也就有了足以與崑腔「雅部」抗衡的底氣。儘管，它們還要經歷多方面的鍛鑄和修練。

猶如迴光返照，在康熙年間出現了兩部真正堪稱傑作的崑曲劇本：洪昇完成於一六八七年的《長生殿》，孔尚任完成於一六九九年的《桃花扇》。這兩部戲，也屬於士大夫文化範疇，也都由於不明不白的原因受到朝廷的非難。

在這之後，崑曲不再有大的作為，只是悲壯地在聲腔、表演上延續往昔了。

「花部」和「雅部」的互滲和競爭，最後的結果是崑曲的敗落，這是大家都知道的了。

這麼說來，崑曲整整熱鬧了二百三十年。說得更完整點，是三個世紀。這樣一個時間跨度，再加上其間人們的痴迷程度，已使它在世界戲劇史上獨占鰲頭，無可匹敵。

我看到不少人喜歡用極端化的甜膩詞彙來定義崑曲，並把這種甜膩當作崑曲長壽的原因。這顯然是不對的，就像一個老太太的長壽，並不是由於她曾經有過的美麗。

我歷來反對矯飾文化和歷史。因為真正的文化和歷史，總是布滿了瘢疤和皺紋。

我只承認，長壽的崑曲已成為中華文化發展史中極為重要的一部分。而且，由於這個

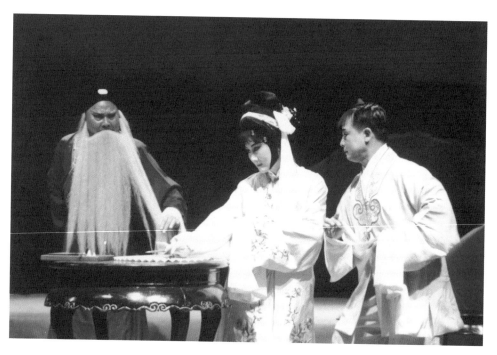

《桃花扇》劇照

《長生殿》插圖

部分那麼獨特，那麼無可替代，它又成了我們讀解中華文化最玄奧成分的一個窗口，一條門徑，一把鑰匙。

既然把它放到這麼一個大架構裡邊了，我們就可以放寬視野，不必就事論事。

為此，我在這篇長文的最後留下一個沉重的難題：延綿三個世紀的崑曲，對整個中國文化而言，究竟是積極大於消極，還是消極大於積極？

十五

照理，對於一個已經發生的事實，不必再作這種衡量。但是，這三個世紀，正是我在《中國文脈》一書中論定的數千年中國文化的衰落期，也是中華文明落後於西方文明的時期。

且不說經濟和政治，只在文化上，就有一系列令人心動、甚至令人心酸的比較。

例如：

崑曲開始發展的時候，正逢西方地理大發現已經完成，文藝復興正在進行。就在湯顯祖十四歲、沈璟十一歲那一年，英國的莎士比亞誕生。十年前，魏良輔的女兒嫁

華民族實在是至關重要。十六、十七、十八世紀，對中

190

給了張野塘。

有學者考證，一五九一年湯顯祖在廣東見過西方傳教士利瑪竇，這是徐朔方先生的觀點。我比較贊成龔重謨先生的看法，湯顯祖見到的西方人也許不是利瑪竇，可能是羅如望和蘇如漢。但不管怎麼說，我們的崑曲作家與西方近代文化已經離得很近。顯然，在任何一個意義上，他們都「失之交臂」了。崑曲在湯顯祖之後，沒有太多進步，卻依然還是占據中國文化的要津，那麼久遠。而在這麼漫長的時間裡，莎士比亞之後的歐洲文化，卻不是這樣。

李漁與莫里哀，也只相差十一歲。

我又聯想到十八世紀後期的一個年份，一七九二年。那一年，匯輯流行崑曲和時劇的《納書楹曲譜》由葉堂完成，崑曲也算有了一個歸結點。但是，我們如果看看遠處，那麼，正是這一年，法國《馬賽曲》問世，莫札特上演了《魔笛》並去世，海頓成為交響曲之父。而僅僅幾年之後，貝多芬將貢獻他的《英雄》和《田園》。

相比之下，我們如果再回想一下吳梅所揭露的多數崑曲的老套，就知道當時不同文化之間的方向性差異了。

這種方向性差異，後來帶來了什麼結果，我就不必再說了。

我並不是要在比較中判定兩種不同文化之間的絕對優劣，而只是想說明，中華文化即便在明清兩代的衰落時期，本來也有可能走得更為積極和健康一點。

文化，除了已經走過的軌跡外，總有其他多種可能。甚至，有無限可能。

不錯，存在是一種合理。但那只是「一種」，而不是唯一。而且，各種不同的「合理」分為不同的等級。文化哲學的使命，是設想和尋找更高等級的合理，並讓這種合理變為可能。

因此，我們面對一個偉大民族在文化衰落期的心理執迷和顫動，都應反思，都可議論。

崑曲，是我們進行這種反思和議論的重要題材。

癸巳年元月改寫

品鑑普洱茶

一

一個人總有多重身分。往往，隱祕的身分比外顯的身分更有趣。

說遠一點，那個叫嵇康的鐵匠，還能寫一手不錯的文章；那個叫黃公望的卜者，還能畫幾筆淡雅的水墨。說近一點，一個普通的中學教師其實是一流廚師，一個天天上街買菜的鄰居大媽居然是投資高手。

辛卯年秋日的一天，深圳舉辦「新生代普洱茶」品鑑會，近二十年來海內外各家著名茶場、茶廠、茶莊、茶商提供的入圍產品，經過多次篩選，今天要接受一批來自亞洲不同地區的品鑑專家的終極評判。

一排排茶藝師已經端坐在鐵壺、電爐、瓷杯後面，準備一展沖泡手藝。一本本精緻的品鑑書，也已安置在品鑑專家們的空位之前。品鑑書上項目不少，從湯色、純度、厚度、口感、餘津、香型、氣蘊、力度等等方面都需要一一打分。

眾多媒體記者舉起了鏡頭，只等待著那些品鑑專家在主持人讀出名字後，一個個依次登場。

品鑑專家不多，他們的名字，記者們未必熟悉，但普洱茶的老茶客們一聽都知

道。突然，記者們聽到一個十分疑惑的名字，頭銜很肯定：「普洱老茶品鑑專家」，卻奇怪地與我同名同姓。仔細一看，站出來的人竟然也長得與我一模一樣。

不好意思，這是我的一個祕密身分的無奈「漏風」。

本來，我是想一直祕而不宣偷著樂的，沒想到這次來了這麼多「界外記者」。這次和我一起「漏風」的，還有我的妻子馬蘭，她在文件上標出的頭銜也是「普洱老茶品鑑專家」。但她覺得我們兩人既然一起「漏風」就不必一起亮相了，便躲在茶桌、茶客的叢林中低頭暗笑。其實，幾乎所有的高層專家都知道，她在普洱茶的品鑑上，座次還應該排在我的前面。

人們一旦沉浸於自己的某一身分，常常會忘了其他身分。如果不忘，哪一個身分的事都做不好。每當我進入普洱茶江湖，全然忘了自己是一個能寫文章的人。當然也會看一些與普洱茶有關的文章，那也只是看看罷了，從來沒有以文章的標準去要求。

這次在深圳「漏風」之後，就有很多朋友希望我以自己的文筆來寫寫普洱茶。這就要我把兩個身分交疊了，自己也感到有點不知所措。

想了半天後我說，本人對文章的要求極高，動筆是一件隆重的事。當然，隆重

並不是艱深。文章之道恰如哲學之道，至高很可能就是至高，終點必定潛伏於起點。

如果談普洱茶談得半文半白、故弄玄虛、雲遮霧罩，那就壞了，禪宗大師就會朗聲勸阻，說出那句只有三個字的經典老話：「吃茶去。」這就是讓半途迷失的人回到起點。

因此，如果由我來寫一篇談普洱茶的文章，一定從零開始，而且全是大白話。

二

很多人初喝普洱茶，總有一點障礙。

障礙來自對比。最強大的對比者，是綠茶。

一杯上好的綠茶，能把漫山遍野的浩蕩清香，遞送到唇齒之間。茶葉仍然保持著綠色，挺拔舒展地在開水中浮沉優游，看著就已經滿眼舒服。湊嘴喝上一口，有一點草本的微澀，更多的卻是一種只屬於今年春天的芬芳，新鮮得可以讓你聽到山隩白雲間燕雀的鳴叫。

我的家鄉出產上品的龍井，馬蘭的家鄉出產更好的猴魁，因此我們深知綠茶的魔力。後來喝到烏龍茶裡的「鐵觀音」和岩茶「大紅袍」，就覺得綠茶雖好，卻顯得過於

196

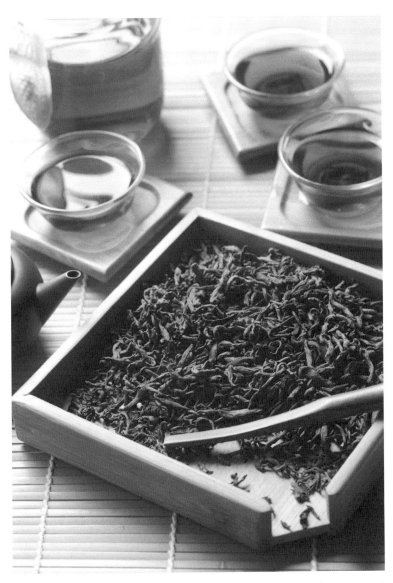

普洱茶和別的茶很不相同,看上去是一團黑乎乎的粗枝大葉,但一旦喝了,再也放不下。

輕盈，剛咂出味來便淡然遠去，很快連影兒也找不到了。

烏龍茶就深厚得多，雖然沒有綠茶的鮮活清芬，卻把香氣藏在裡邊，讓喝的人年歲陡長。相比之下，「鐵觀音」濃郁清奇，「大紅袍」飽滿沉著，我們更喜歡後者。與它們生長得不遠的紅茶「金駿眉」，也展現出一種很高的格調，平日喝得不少。

正這麼品評著呢，猛然遇到了普洱茶。一看樣子就不對，一團黑乎乎的「粗枝大葉」，橫七豎八地壓成了一個餅形，放到鼻子底下聞一聞，也沒有明顯的清香。摳下來一撮泡在開水裡，有淺棕色漾出，喝一口，卻有一種陳舊的味道。

人們對食物，已經習慣於挑選新鮮，因此對陳舊的味道往往會產生一種本能的防範。更何況，市面上確實有一些製作低劣、存放不良的普洱茶帶著近似「霉鍋蓋」的氣息，讓試圖深入的茶客扭身而走。

但是，扭身而走的茶客又停步猶豫了，因為他們知道，世間有不少熱愛普洱茶的人，生活品質很高。難道，他們都在盲目地熱愛「霉鍋蓋」？而且，這些人各有自己的專業成就，不存在「炒作」和「忽悠」普洱茶的動機。於是，扭身而走的茶客開始懷疑自己，重新回頭，試著找一些懂行的人，跟著喝一些正經的普洱茶。

這一回頭，性命交關。如果他們還具備著拓展自身飲食習慣的生理彈性，如果他們還保留著發現至高口舌感覺的生命驚喜，那麼，事態就會變得比較嚴重。這些二度猶豫的茶客很快就喝上了，再也放不下。

這是怎麼回事？

首先，是功效。

幾乎所有的茶客都有這樣的經驗：幾杯上等的普洱茶入口，口感還說不明白呢，後背脊已經微微出汗了。隨即腹中蠕動，胸間通暢，舌下生津。我在上文曾以「輕盈」二字來形容綠茶，而對普洱茶而言，則以自己不輕盈的外貌，換得了茶客身體的「輕盈」。

這可了不得。想當年，清代帝王們跨下馬背過起宮廷生活，最大的負擔便是愈來愈肥碩的身體。因此，當他們不經意地一喝普洱茶，便欣喜莫名。

雍正時期，普洱茶已經有不少數量進貢朝廷。乾隆皇帝喝了這種讓自己輕鬆的棕色莖葉，就到《茶經》中查找，沒查明白，便嘲笑陸羽也「拙」了。據說他為此還寫了詩：「點成一碗金莖露，品泉陸羽應慚拙。」他的詩向來寫得不好，不值得我去認真

考證，但如果真用「金荃露」來指稱普洱茶，勉強還算說得過去。

《紅樓夢》裡倒是確實寫到，哪天什麼人吃多了，就有人勸「該燜此普洱茶喝」。

宮廷回憶錄裡也提到：「敬茶的先敬上一盞普洱茶，因為它又暖又能解油膩。」由京城想到茶馬古道，那一條條從普洱府出發的長路，大多通向肉食很多、蔬菜很少的高寒地區。那裡本該發生較多消化系統和心血管系統的疾病而實際情況並非如此，人們終於從馬幫馱送的茶餅、茶磚上找到了原因。

我們現在還能找到一些相關的文字記述，例如：「普洱茶味苦性刻，解油膩、牛羊毒」；「茶之為物，西戎、吐蕃古今皆仰食之，以腥肉之食，非茶不消」；「一日無茶則滯，三日無茶則病」……

當今中國，食物充裕，油膩過剩，愈來愈多的人遇到了清王室和高原山民同樣的問題。而且，現代科學檢測手段已經證明，普洱茶確實具有降低血糖和血脂的明顯功效。因此，它的風行，理由成立。

不僅如此，普洱茶還有一個優點，那就是喝了不影響睡眠。即使在夜間喝了，也能倒頭酣睡。這個好處，在各種茶品裡幾乎絕無僅有，實在是解除了世間飲茶人的千

年憂慮。

試想，在大批繁忙的人群中，要想舒舒服服地擺開陣勢喝茶，總在夜間。其他茶，一到夜間總是很難被暢飲，因此，普洱茶就在夜色之中成了霸主。誰想奪霸，只在白天叫叫罷了，一到夜幕降臨，就不再吱聲。

其次，是口味。

如果普洱茶的好處僅僅是讓身體輕盈健康，那它也就成了保健食品了。但它最吸引茶客的地方，還是口感。要寫普洱茶的口感很難，一般所說的樟香、蘭香、荷香等等，只是一種比擬，而且是藉著嗅覺來比擬味覺。

世上那幾種最基本的味覺類型，與普洱茶都對不上。即使在茶的天地裡，那一些由綠茶、烏龍茶、紅茶、花茶系列所體現出來的味覺公認，與普洱茶也不對路。人是被嚴重「類型化」了的動物，離開了類型就不知如何來安頓自己的感覺了。經常看到一些文人以「好茶至淡」、「真茶無味」等句子來描寫普洱茶，其實是把感覺的失落當作了哲理，有點誤人。不管怎麼說，普洱茶絕非「至淡」、「無味」，它是有「大味」的。如果一定要用中國文字來表述，比較合適的是兩個詞：陳釅、暖潤。

品鑑普洱茶・二

201

普洱茶在陳釀、暖潤的基調下變幻無窮，而且，每種重要的變幻都會進入茶客的感覺記憶，慢慢聚集成一個安靜的「心理倉儲」。

在這個「心理倉儲」中，普洱茶的各種口味都獲得了安排，但仍然不能準確描述，只能用比喻和聯想稍加定位。我曾做過一個文學性的實驗，看看能用什麼樣的比喻和聯想，把自己心中不同普洱茶的口味勉強道出。

於是有了：

這一種，是秋天落葉被太陽曬了半個月之後躺在香茅叢邊的乾爽呼吸，而一陣輕風又從土牆邊的果園吹來。

那一種，是三分甘草、三分沉香、二分當歸、二分冬棗用文火熬了半個時辰後在一箭之遙處聞到的藥香。聞到的人，正在磬鈸聲中輕輕誦經。

這一種，是寒山小屋被爐火連續熏烤了好幾個冬季後木窗木壁散髮出來的松香氣息。木壁上掛著弓箭馬鞍，充滿著草野霸氣。

那一種，不是氣息了，是一位慈目老者的純淨笑容和難懂語言，雖然不知意思卻讓你身心安頓，濾淨塵囂，不再漂泊。

這一種，是兩位素顏淑女靜靜地打開了一座整潔的檀木廳堂，而廊外的燦爛銀杏正開始由黃變褐。

……

這些比喻和聯想是那樣的「無釐頭」，但是，凡有一點文學感覺的老茶客聽了都會點頭微笑。只要遇到近似的信號，各種口味便能從茶客們的「心理倉儲」中立即被檢索出來，完成對接。

普洱茶的「心理倉儲」一旦建立，就容不得同一領域的低劣產品了。這對人生實在有一點麻煩，例如我這麼一個豁達大度的人，外出各地幾乎可以接受任何飲料，卻已經不能隨意接受普洱茶。

經常遇到一些好心而又殷勤的朋友聽說我喝普洱茶在行，專門拉我到當地茶館喝。進得門去，茶具、茶藝師一應俱全，那就會使我非常尷尬。專業素養的積累很容易讓人在某一領域的接受範圍愈變愈小、愈來愈嚴，實在是沒有辦法。我的普洱茶「心理倉儲」，時時會產生敏銳的警覺，錯喝一口，就像對不起整個潛在系統，全身心都會抱怨。

這種拒絕，說大一點，是在人品結構邊緣衍生出了一個小小的「茶品」結構，在人格形態外沿拖拽出了一個小小的「茶格」形態。不管是「品」是「格」，都是通過否定和刪削，來求得等級自守。這對茶事來說，雖然無關精神道德，卻是有涉生活素質。

第三，是深度。

普洱茶的「心理倉儲」，空間幽深、曲巷繁密、風味精微。這一來，也就有了徜徉、探尋的餘地，有了千言萬語的對象，有了玩得下去的可能。

相比之下，世上很多美食佳飲，雖然不錯，但是品種比較單一，缺少生發空間，吃吃可以，卻無法玩出大世面。那就抱歉了，無法玩出大世面就成不了一種像模像樣的文化。以我看來，普洱茶豐富、複雜、自成學問的程度，在世界上，只有法國的紅酒可以相比。

你看，在最大分類上，普洱茶有「號級茶」、「印級茶」、「七子餅」等等代際區分，有老茶、熟茶、生茶等等製作貯存區分，有大葉種、古樹茶、台地茶等等原料區分，又有易武山、景邁山、南糯山等等產地區分。其中，即使僅僅取出「號級茶」來，裡邊又隱藏著一大批茶號和品牌。哪怕是同一個茶號裡的同一種品牌，也還包含

著很多重大差別，誰也無法一言道盡。

在我的交往中，最早篳路藍縷地試著用文字寫出這些區別的，是台灣的鄧時海先生；最早拿出真實茶品讓我從感性上懂得一款款上品老茶的，是菲律賓的何作如先生；最早以自己幾十年的普洱茶貿易經驗傳授各種分辨訣竅的，是香港的白水清先生。我與他們，一起不知道喝過了多少茶。年年月月茶桌邊的輕聲品評，讓大家一次次感嘆杯壺間的天地實在是無比深遠。

其實，連沖泡也大有文章。有一次在上海張奇明先生的大可堂，被我戲稱為「北方第一泡」的唐山王家平先生、「南方第一泡」的中山蘇榮新先生和其他幾位傑出茶藝師一起泡著同一款茶，一盅盅端到另一個房間，我一喝便知是誰泡的。茶量、水量、速度、熱度、節奏組成了一種韻律，上口便知其人。

這麼複雜的差別，與一個個朋友的生命形態連在一起，與躲在後面的大山、茶號、高師、歲月連在一起，與千里之隔又分毫不差的茶香、茶語連在一起，構成一種特殊的「生態語法」。進得裡邊，處處可以心照不宣，不言而喻，見壺即坐，相見恨晚。這樣的天地，當然就有了一種讓人捨不得離開的人文深度。

——以上這三個方面，大體概括了普洱茶那麼吸引人的原因。但是，要真正說清楚普洱茶，不能僅僅停留在感覺範疇。普洱茶的「核心機密」，應該在人們的感覺之外。

三

普洱茶的「核心機密」是什麼？這個問題不能由過於痴迷的茶客來回答。這正如，只要是「戲迷」，就一定說不清楚所迷劇種存在的根本意義。能夠把事情看得比較明白的，大多是保持距離的客觀目光。

在我認識的範圍內，往往愈是年輕的研究者反而愈能說得比較清楚。例如，一九七四年才出生的普洱茶專家太俊林先生，在這方面就遠勝年邁的老茶客。距離也不是問題，兩位離雲南普洱很遠的東北科學家，盛軍先生和陳傑先生，對普洱茶所作的研究就令人欽佩。

因此，我希望茶客們也能聽聽有關普洱茶研究的當代科學話語。即便遇到一些不熟悉的概念，也請暫時擱下杯壺，硬著頭皮聽下去。

我們不妨從發酵說起。

何謂發酵？簡單說來，那是人類利用微生物來改變和提升食物細胞的質地，使之產生獨特風味的過程。平日我們老在暗中惦念的那些食物，大多與發酵有關，例如各種美酒、酸奶、乾酪，豆腐乳、泡菜、納豆、醬油、醋等等。即便是糧食，發酵過的饅頭、麵包也比沒有發酵過的麵粉製品更香軟、更營養。在醫學上，要生產維生素、氨基酸、胰島素、抗生素、疫苗、激素等等，也離不開發酵過程。

可見，如果沒有發酵，人類的生活將會多麼簡陋、寡味，我們的口味將會多麼單調、可憐。

發酵的主角，是微生物。

一說微生物，題目就大了。科學家告訴我們，人類在地球上出現才幾百萬年，而微生物已存在三十五億年。世界上的生命，除了動物、植物這「兩域」外，「第三域」就是微生物，由此建立了「生命三域」的學說。這些無限微小又無限繁密、無比長壽又無比神祕的「小東西」，我們至今仍然瞭解得很少，卻已經逼得當代各國科學家建立了包括基因工程、細胞工程、酶工程等等分支組成的生物工程學來研究。儘管研究還

剛開始，奇蹟已嘆為觀止。聽說連開採石油這樣的重力活兒，遲早也可以讓微生物來完成。真不知道再過多少年，這些「小東西」會把世界變成什麼樣。

這就可以說到普洱茶了。它就是由兩批微生物菌群先後伺候的結果。

第一批微生物菌群長期活躍在雲南的茶山裡，一直伺候著大葉種古茶樹，使它們能夠保存並增加多酚類化合物，如茶多酚、茶鹼、兒茶素等等，再加上氧化酶，為普洱茶的製作提供了良好的原料；

第二批微生物菌群就不一樣了，集結在製作過程中。它們趁著採摘後的「曬青毛茶」在濕熱條件下「氧化紅變」，便紛紛哄然而起，附著於茶葉之上。經由茶葉的低溫殺青、輕力揉捻、日光乾燥，漸漸成為今後長期發酵的主人。它們一步步推進發酵過程，不斷地滋生、呼吸、放熱、吞食、轉化、釋放，終於成就了普洱茶。

說到這裡，我們可以憑著發酵方式的不同，來具體劃分普洱茶與其他茶種的基本區別了。

綠茶在製作時需要把鮮葉放在鐵鍋中連續翻炒殺青，達到提香、定型、保綠的效果，為此必須用高溫剝奪微生物活性，阻止茶多酚氧化，因而也就不存在發酵。

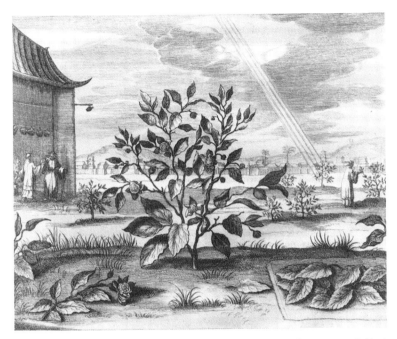

一六七七年在意大利羅馬出版的《圖說中國》，把當時西方人眼中特別
神祕的中國介紹給世界。其中有一幅專門描繪了雲南南部的大葉茶樹。
這也許是中國歷史上第一幅大葉種喬木型茶樹圖。

烏龍茶就不一樣了，製作時先鼓勵生物酶的活性，也就是用輕度發酵提升香氣和

口味後，隨即用高溫炒青烘乾，讓發酵停止。

紅茶則把發酵的程度大大往前推進了一步，比較充分地待香待色，然後同樣用高

溫快速阻止發酵。

必須說明的是，紅茶、烏龍茶雖然也有發酵過程，卻因為不以微生物菌群的參與

為主，實際上是一種「氧化紅變」，與普洱茶的「發酵」屬於不同的類型。

普洱茶的發酵，在長年累月之間，無聲無息地讓茶品天天升級。微生物菌群裂解

著細胞壁，分解著有機物，分泌著氨基酸，激活著生物酶，合成著茶氨酸……結果，

所產生的茶多酚、茶色素、泛酸、胱氨酸、生物酶，以及汀類物質、果膠物質等等，

不僅大大增進了健康功能，而且還天天提升著口味等級。即便是上了年紀的老茶品，

也會在微生物菌群的辛勤勞作下，成為永久的半成品、不息的變動者、活著的生命體。

發酵過程可以延續十幾年、幾十年，便使茶品愈來愈具有時間深

度，形成了一個似乎是從今天走回古典的「陳化」歷程。這一歷程的彼岸，便是漸入

化境，妙不可言，讓一切青澀之輩只能遠遠仰望，歆慕不已。

２
１
０

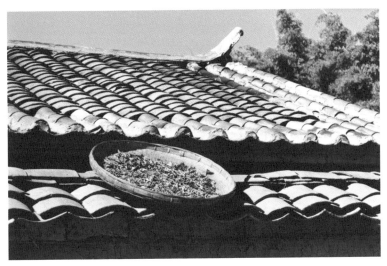

圖為熟普洱茶製作過程中的乾燥環節,普洱茶有生、熟之分,製作工藝也不同。生普洱茶傳統製作過程是:殺青─揉捻─曬乾─壓制成各種緊壓茶,令其在自然存放中緩慢發酵陳化。而熟普洱茶的製作過程是:殺青─揉捻─乾燥─增濕渥堆─壓制成品─乾燥脫水。

普洱茶對時間的長久依賴，也給茶客們帶來一種巨大的方便，那就是不怕「超期貯存」。有好茶，放著吧，十年後喝都行，不必擔心「不新鮮」。這也是它能制伏其他茶品的一個撒手鐧，因為其他茶品只能在「保質期」內動彈。

我見過那種每個茶包上都標著不同年代的普洱茶倉庫，年代愈久愈在裡邊享受尊榮。這讓我聯想到在歐洲很多國家地底下祕藏著的陳年酒窖，從容得可以完全不理地面上的兵荒馬亂、改朝換代。我的《行者無疆》這本書裡有一篇題為《醉意祕藏》的文章，記述了這種傲視時間的生態祕儀。這種生態祕儀，是我特別重視的「生態文化」的崇高殿堂。

這裡，還出現了一個美學上的有趣對比。

按照正常的審美標準，漂亮的還是綠茶、烏龍茶、紅茶，不僅色、香、味都顯而易見，而且從製作到包裝的每一個環節都可以打理得美侖美奐。而普洱茶就像很多發酵產品，既然離不開微生物菌群，就很難「堅壁清野」、整潔亮麗。

從原始森林出發的每一步，它都離不開草葉紛亂、林木雜陳、蟲飛禽行、踏泥揚塵、老箕舊簍、粗手粗腳的魯莽遭遇，正符合現在常說的「野蠻生長」。直到最後壓制

茶餅時，也不能為了脫淨蠻氣而一味選用上等嫩芽，因為過於綿密不利於發酵轉化，而必須反過來用普通的「粗枝大葉」構成一個有梗有隙的支撐形骨架，營造出原生態的發酵空間。這看上去，仍然是一種野而不文、糙而不精的土著面貌，仍然是一派不登大雅之堂的泥味習性。

但是，漫長的時間也能讓美學展現出一種深刻的逆反。青春芳香的綠茶只能淺笑一年，笑容就完全消失了。老練一點的烏龍茶和紅茶也只能神氣地挺立三年，便頹然神傷。這時，反倒是看上去蓬頭垢面的普洱茶愈來愈光鮮。原來讓人擔心的不潔不淨，經過微生物菌群多年的吞食、轉化、分泌、釋放，反而變成了大潔大淨。

你看清代宮廷倉庫裡存茶的那個角落，當年各地上貢的繁多茶品都已化為齏粉，淪為塵土，不可收拾，唯獨普洱茶，雖百餘年仍筋骨疏朗，容光煥發。二〇〇七年春天從北京故宮回歸普洱的那個光緒年間出品的「萬壽龍團貢茶」，很多人都見到了，便是其中的代表性形象。

這就是賴到最後才登場的「微生物美學」，一登場，全部不起眼的前史終於翻案。這就是隱潛於萬象深處的「大自然美學」，一展露，連人類也成了其間一個小小的

普洱茶的每一步，都是「野蠻生長」，但經過微生物菌群的成年努力，
終於由「不潔不淨」轉化為「大潔大淨」。

環節。

說到這裡，我想讀者諸君已經明白，我所說的普洱茶的「核心機密」是什麼了。

四

細算起來，人類每一次闖入微生物世界都非常偶然。開始總以為一種食品餿了，霉了，變質了，不知道扔掉多少次而終於有一次沒有扔掉。

於是，由驚訝而興奮，由貪嘴而摸索。

中國茶的歷史很長，已有很多著作記述。但是，由微生物發酵而成的普洱茶究竟是什麼時候被人們發現，什麼時候進入歷史的？我見到過一些整理文字，顯然都太書生氣了，把偶爾留下的邊緣記述太當一回事，而對實際發生的宏大事實卻輕忽了。

那麼，就讓我把普洱茶的歷史稍稍勾勒一下吧。

中國古代，素來重視朝廷興亡史，輕忽全民生態史，更何況雲南地處邊陲，幾乎不會有重要文人來及時記錄普洱茶的動靜。唐代《蠻書》、宋代《續博物志》、明代《滇略》中都提到過普洱一帶出茶，但從記述來看，採摘煮飲方式還相當原始，或語焉

不詳，並不能看成我們今天所說的普洱茶。這就像，並不是崑山一帶的民間唱曲都可以叫崑曲，廣東地區的所有餐食都可以叫粵菜。普洱茶的正式成立並進入歷史視野，在清代。

幸好是清代。那年月，世道不靖，碩儒不多，普洱茶才有可能擺脫文字記述的陷阱，由「文本文化」上升到「生態文化」。歷來對普洱茶說三道四的文人不多，這初看是壞事，實質是好事。普洱茶由此可以乾淨清爽地進入歷史而不被那些冬烘詩文所糾纏。吃就是吃，喝就是喝。咬文嚼字，反失真相。

我在上文曾寫到清代帝王為了消食而喝普洱茶的事情。由於他們愛喝，也就成了貢品。既然成了貢品，那就會引發當時上下官僚對皇家口味的揣摩和探尋，於是普洱茶也隨之風行於官場士紳之間。朝廷的採辦官員，更會在千里驛馬、山川勞頓之後，與誠惶誠恐的地方官員一起，每年嚴選品質和茶號，精益求精，誰也不敢稍有怠慢或疏忽。普洱茶，由此實現了高等級的生命合成。

從康熙、雍正、乾隆到嘉慶、道光、咸豐，這些年代都茶事興盛。而我特別看重的，則是光緒年間（公元一八七五年——一九〇九年）。主要標誌，是諸多「號級茶」

的出現。

「號級茶」，是指為了進貢或外銷而形成的一批茶號和品牌。品牌意識的覺醒，使普洱茶從一開始就進入了「經典時代」，以後的一切活動也都有了基準坐標。

早在光緒之前，乾隆年間就有了同慶號，道光年間就有了車順號，同治年間就有了福昌號，都是氣象不凡的開山門庭，但我無緣嘗到它們當時的產品。我們今天還能夠「叫得應」的那些古典茶號，像宋雲號、元昌號，以及大名赫赫的宋聘號，都創立於光緒元年。

由此帶動，一大批茶莊、茶號紛紛出現。說像雨後春筍，並不為過。

我很想和業內朋友一起隨手開列一批茶號出來，讓讀者諸君嚇一跳。數量之多，足以證明一個事實：即便在交通艱難、信息滯塞的時代，一旦契合某種生態需求，也會噴湧成一種不可思議的商市氣勢。但是，我拿出來的一張白紙很快就寫滿了，想從裡邊選出幾個重要的茶號來，也不容易。剛勾出幾個，一批自認為比它們更重要的名字就在雲南山區的老屋間嗷嗷大叫。我隱約聽到了，便倉皇收筆。

只想帶著點兒私心特別一提：元昌號在光緒元年創立後，又在光緒中期到易武大

茶馬古道遺跡

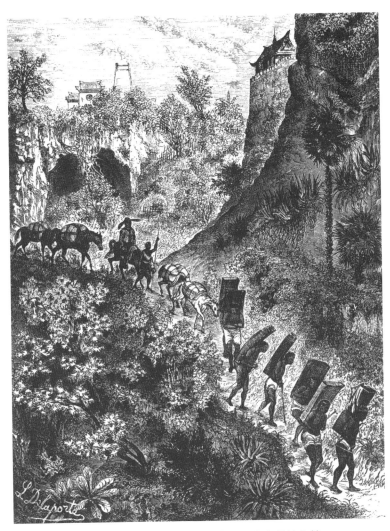

一八八七年法國探險家路易‧德拉波特筆下的雲南運茶馬幫。

普洱府一直是瀾滄江沿岸茶葉的主要集散地。這是路易·德拉波特筆下
的普洱府。

街開設分號而建立了福元昌號，延綿到二十世紀還生氣勃勃，成為普洱茶的「王者一族」。這個茶莊後來出過一個著名的莊主，恰是我的同姓本家余福生先生。

就像我曾經很艱苦地抗議自己的書籍被盜版一樣，余福生先生也曾藉著茶餅上的「內票」發表打假宣言：「近有無恥之徒假冒本號……」我一看便笑了，原來書茶同仇，一家同聲，百年呼應。

茶號打假，說明市場之大，競爭之烈，茶號之多，品牌之珍。品牌的名聲，本來應由品質決定，但是由於普洱茶的品質大半取決於微生物菌群的微觀生態，恰恰最難說得清。因此，可憐的打假者們不知道該怎麼辦。他們不得不借用一般的「好茶印象」來塗飾自己的品牌。

這情景，就像自己家的松露被盜，卻無法說明松露是什麼，只能說是自己家遺失的蘑菇遠比別人家的好，結果成了蘑菇被盜。普洱茶的莊主們竭力證明自己家的茶是別人無法複製的上品，用的卻是綠茶的標準。

例如，這家說自己是「陽春細嫩白尖」，那家說自己是「細嫩茗芽精工揉造」，甚至還自稱「提煉雨前春蕊細嫩尖葉，絕無摻雜充抵」云云。你看，借用這種標準來說

百年前的普洱府人物群像，按照當時當地的職業比例，他們當中一定有
一半以上是普洱茶的製作者。

十八世紀，普洱府思茅的茶葉貿易十分繁榮，圖為思茅牌樓群。

普洱茶，反而「揚己之短，避己之長」，完全錯位。

這事也足以證明，直到百年之前，普洱茶還不知如何來說明自己。這種現象，從學術上講，它還缺少「對自身身分的理性自覺」。

普洱茶的品質是天地大祕。在獲得理性自覺之前，唯口舌知之，身心知之，時間知之。當年的茶商們雖深知其祕而無力表述，但他們知道，自己所創造的口味將隨著漫長的陳化過程而日臻完美。會完美到何等地步，他們當時還無法肯定。享受這種完美，是後代的事了。

如果說，光緒元年是雲南經典茶號的創立之年，那麼，光緒末年則是雲南所有茶號的浩劫之年。由於匪患和病疫流行，幾乎所有茶號都關門閉市。如此整齊地開門、關門，開關於一個年號的首尾，使我不得不注意光緒和茶業的宿命。

浩劫過去，茶香又起。只要茶盅在手，再苦難的日子也過得下去。畢竟已經到了二十世紀，就有人試圖按照現代實業的規程來籌建茶廠。一九二三年到勐海計劃籌建茶廠的幾個人中間，領頭的那個人正好也是我的同姓本家余敬誠先生。

後來在一九四〇年真正把勐海的佛海茶廠建立起來的，是從歐洲回來的范和鈞先

生。他背靠中國茶業公司的優勢，開始試行現代製作方式和包裝方式，可惜在兵荒馬亂之中，到底有沒有投入批量生產？產了多少？銷往何方？至今還說不清楚。我們只知道十年後戰爭結束，政局穩定，一些新興的茶廠才實現規模化的現代製作。

這次大規模現代製作的成果，也與前代很不一樣。從此，大批由包裝紙上所印的字跡顏色而定名的「紅印」、「綠印」、「藍印」、「黃印」等等品牌，陸續上市。有趣的是，正是這些偶然印上的顏色，居然成了普洱茶歷史上的里程碑，五彩斑斕地開啟了「印級茶」的時代。

那又是一個車馬喧騰、旌旗獵獵、高手如雲的熱鬧天地。「號級茶」就此不再站在第一線，而是退居後面，安享尊榮。如果說，「號級茶」在今天是難得一見的老長輩，那麼，「印級茶」則還體力雄健，經常可以見面。

你如果想回味一下二十世紀五十年代、六十年代那種擺脫戰爭之後大地舒筋活血的生命力，以及這種生命力沉澱幾十年後的莊重和厚實，那就請點燃茶爐，喝幾杯「印級茶」吧。喝了，你就會像我一樣相信，時代是有味道的，至少一部分，藏在普洱茶裡了。

無奈海內外的需求愈來愈大，「印級茶」也撐不住了。普洱茶要增加產量，關鍵在於縮短發酵時間，這就產生了一個也是從偶然錯誤開始的故事。

據說有一個叫盧鑄勳的先生在香港做紅茶，那次由於火候掌握不好，做壞了，發現了某種奇特的發酵效果。急於縮短普洱茶發酵時間的茶商們從中看出了一點端倪，便在香港、廣東一帶做了一些實驗。終於，一九七三年，由昆明茶廠廠長吳啟英女士帶領，在這些實驗的基礎上以「發水渥堆」的方法成功製造出了熟茶。熟茶中，陸續出現了很多可喜的品牌。

當然，也有不少茶人依然寄情於自然發酵的生茶，於是，熟茶的爆紅也刺激了生茶的發展。在後來統稱「雲南七子餅」的現代普洱系列中，就有很多可以稱讚的生茶產品。從此之後，生、熟兩道，並駕齊驅。

即使到了這個時候，普洱茶還嚴重缺少科學測試、生化分析、品牌認證、質量鑑定，因此雖然風行天下，生存基點還非常脆弱，經受不住濫竽充數、行情反轉、輿情質詢。日本二十幾年前由痴迷到冷落的滑坡，中國在二〇〇七年的瘋漲和瘋跌，都說明了這一點。因此，二〇〇八年由沈培平先生召集眾多生物科學家和其他學者集中投入研

究，開啟了「科學普洱」的時代。

——我用如此簡約的方式閒聊著普洱茶的歷史，感到非常爽朗。但是，心中也有一絲不安，覺得還是沒有落到實處。就像游離了一個個作品來講美術史，才幾句就心慌了。然而普洱茶那麼多品牌，有哪幾個是廣大讀者都應該知道的呢？它們的等級如何劃分？我們有沒有可能從一些「經典品牌」的排序中，把握住普洱茶的歷史魂魄？

五

為口感排序，非常冒險。

尤其是，任何頂級形態都達到了足夠的高度，而每種高度都自成峰巒，自享春秋，更不易斷其名次。

為普洱茶的峰巒排序，還遇到了特殊的困難，那就是，抵達者實在太少，難以構成廣泛輿論。上好的茶品，既稀缺又隱祕，怎麼才能構成能使大家服氣的評判？行家甚至都知道哪幾位老兄藏有哪幾種品牌，說高說低，都有「挾藏品而自重」、「隱私心而待沽」之嫌。

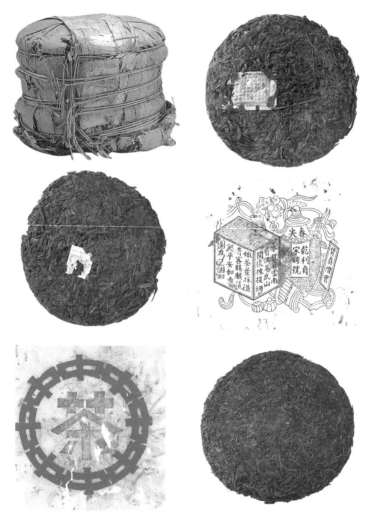

上：福元昌號七子圓茶，生產於一百多年前。
中：乾利貞宋聘號圓茶及內飛，生產於八十多年前。
下：中茶牌紅印圓茶及內飛，生產於上世紀五十年代。

因此，資深茶客們往往只默默地排序於心底，悄聲地嘀咕於壺邊。說大聲了，怕遇冷眼。

好像都在等我。

因為我嫌疑很小，膽子很大。

那麼，就讓我來吧。

我對「號級茶」排序的前五名為：

第一名：「宋聘」；

第二名：「福元昌」；

第三名：「向質卿」；

第四名：「雙獅同慶」；

第五名：「陳雲號」。

我對「印級茶」排序的前五名為：

第一名：「大紅印」；

第二名：「甲乙級藍印」；

第三名：「紅印鐵餅」；

第四名：「無紙紅印」；

第五名：「藍印鐵餅」。

我對「七子餅」排序的前五名為：

第一名：「七子黃印」；

第二名：「七五七二」；

第三名：「雪印青餅」；

第四名：「八五八二」；

第五名：「八八青餅」。

寫完這些排序，我在大膽之後突然產生了謙虛，覺得應該拜訪幾位老朋友，聽聽他們的說法。

先到香港，叩開了柴灣一個巨大茶葉倉庫的大門，出來迎接的正是白水清先生。

在堆積如山的茶包下喝茶，就像在驚天瀑布下戲水，非常痛快，因此每次都會逗留到午夜之後。

白水清先生對普洱茶的見識，廣泛而又細緻。原因是做了幾十年的普洱茶貿易，當初很多場合是不能「試泡試喝」的，只憑兩眼一掃，就要判斷一切，並由此決定禍福。我總覺得一次次「兩眼一掃」的情景中包含著有趣的文學價值，可以引發出許多傳奇故事。小巷、馬車、麻袋、眼神、汗滴……年年不同又年年累積，活生生造就了一個白水清。

但是，白水清先生無心文學。那年年月月的長期訓練，使他的眼光老辣而又迅捷。我建議他編一部以自己名字命名的《普洱茶詞典》出版，因為他有這種知識貯備。說起「號級茶」，白水清先生首先推崇當年的四個茶莊：同慶號、同興號、同昌號、宋聘號。在品牌上，他認為最高的是「紅標宋聘」，口味濃稠而質量穩定。其次

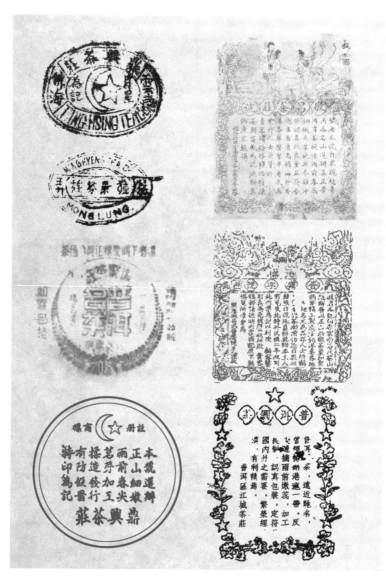

圖為古董茶大票及內飛。歷來會在普洱茶茶餅內放一張糯米做成的印有品牌、生產廠家、訂製者的紙，即「內飛」。由於內飛在壓制工序中就與圓茶緊壓黏結，無法假冒偽造，所以一直被視為普洱茶的身分證。而大票則是普洱茶出廠時附帶的簡要說明，包括茶號、廠家、批次、重量等信息，主要有直式和橫式兩種。

他喜歡「向質卿」的高雅、鮮爽，「雙獅同慶」的異香、霸氣。「福元昌」和「車順號」，好是好，但存世太少，呈現得不完整，不方便進入隊列。此外，他還欣賞幾個茶莊，例如江城號、敬昌號等等。

何作如先生在普洱茶上，是很多茶人的「師傅」。他原是個文學愛好者，很多年前我只要和金庸先生、白先勇先生聊天，他每次都來泡茶。也不講話，只是低頭泡，偶爾伸出手指點著茶盅，要我們趁熱喝。我們三人當時對普洱茶尚未入門，完全不知道他拿出來的茶是何等珍貴，現在想來還十分慚愧。

何先生把「號級茶」分了「四線」。一線三名，「宋聘」、「雙獅同慶」、「福元昌」；二線兩名，「陳雲號」、「仁和祥」；三線三名，「本記」、「敬昌」、「同興」；四線也是三名，「江城號」、「黃文興」、「同昌號」。

沈培平先生對現代普洱茶發展的瞭解，人所共知。他對「號級茶」的排序，一口氣列了十名：「宋聘」、「福元昌」、「向質卿」、「雙獅同慶」、「陳雲號」、「大票敬昌」、「同昌號（黃文興）」、「江城號」、「元昌號」、「興順祥」。他對「印級茶」排了六名：「大紅印」、「甲乙級藍印」、「紅印鐵餅」、「無紙紅印」、「藍印鐵餅」、

「廣雲貢餅」（六〇年代出品）。

他對「七子餅」，也浩浩蕩蕩地排了九名：「七子小黃印」、「七五七二（青餅）、「雪印」、「月印」、「八六五三」、「七五八二」、「八五八二」、「七五四二」、「八八青（七五四二）」。除此之外，他還提供了自己對熟茶的排名：「紫天」、「八中熟磚」、「南寶磚」、「文革後期磚」。對「新生代普洱茶」，他比我們都認真，因此也提供了排名：「易武春尖」、「紫大益」、「橙中橙」、「九九易昌」、「倚邦紅印」、「昌泰號（二〇〇二）」、「瀾滄古茶公司〇〇二」、「陽春三月」、「綠色永年九九」等等。

現任永年太和茶葉公司董事長的太俊林先生，熟悉普洱茶的每一個製作環節，這是其他只懂品嘗的各位名家所不能比的。他年紀還輕，因此不想為祖父輩的老茶排序，更願意著眼現在可以經常飲用的茶品。他對「七子餅」排了五款，即「八五七二（青餅）」、「八五八二（首批青餅）」、「雪印」、「月印（七五三二）」、「八六五三」。他為「新生代」排了三款：「九九易昌」、「陽春三月」、「綠色永年九九」。

1996 年紫大益青餅

1999 年大渡岡圓寶七子餅

昌泰 99 易昌號

2005 年永年九九

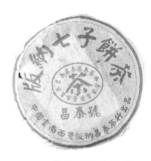

2001 年昌泰號全綠字

2004 年瀾滄古茶 001 沱

2004 年下關陽春三月訂製餅

張奇明先生開設的大可堂茶館，專供普洱茶，早已成了上海極重要的一個文化會

所。有的茶客甚至模仿西方人著迷星巴克的語言，說自己平日「如果不在大可堂，就

在去大可堂的路上」。很多朋友看到那裡有一方由我書寫的碑刻，以為是我開的。其

實，我只是一名常去的茶客，也是我的「第二會客室」。

張奇明先生對「號級茶」的排序為：「大紅印」、「紅印鐵餅」、「無紙紅印」、「甲乙級藍

印」、「大字綠印」、「藍印鐵餅」；對「七子餅」的排序為：「黃印」、「七五七二」、

「雪印」、「八五八二」、「八八青餅」。

王家平先生在網路微博上的署名是「茶人王心」，據說投情頗深，讀者也不少，

可惜我不上網，看不到。算起來，只要我在北京期間，與他喝茶的次數比較多。每次

看到他胖胖的手居然能靈巧地泡出一壺壺好茶，深感驚訝。王家平先生對「號級茶」

的排序為：「宋聘」、「陳雲號」、「雙獅同慶」、「向質卿」；他對「印級茶」的排序

為：「紅印」、「藍印鐵餅」、「甲乙級藍印」、「無紙紅印」；他對「七子餅」的排序

為：「八五八二」、「雪印」、「八八青餅」。

另外，我還分頭詢問了全國各地一些最優秀的茶藝師，如姚麗虹、黃娟、海霞、羅寅娟、田娜等等。她們的排序，幾乎也都大同小異。可見，在口味等級上，高手們分歧不多。

這樣，我也就放心了。

六

雖然說得如此痛快淋漓，但是，「號級茶」已經愈來愈少，誰也不能經常喝到了。「福元昌」現在存世大概也就二三十小桶吧？「車順號」據說只存世四片，我已偵知被哪四個人收藏了。都是我的好友，但他們互相不說，更不對外宣揚。怕被竊，當然是一個原因；但更怕的是，一番重大的人情，或一筆巨大的貿易，如果提出要以嘗一口這片老茶作條件，該如何拒絕？

珍貴，不僅是因為稀少。「號級茶」的經典口味，藉著時間的默默廝磨，藉著微生物菌群的多年調理，確實高妙得難以言表。

鄧時海先生說，福元昌磅礴雄厚，同慶號幽雅內斂，一陽一陰，一皇一后，構成

終端對比。在我的品嚐經驗裡，福元昌柔中帶剛，果然氣象不凡，同慶號裡我只中意

「雙獅」，陳雲號藥香濃郁，也讓我欣喜，但真正征服我的，還是宋聘。宋聘，尤其是

紅標宋聘而不是藍標宋聘，可以兼得磅礴、幽雅兩端，奇妙地合成一種讓人肅然起敬

的衝擊力，瀰漫於口腔胸腔。

我喝到的宋聘，當然不是光緒年間的，而是民國初年宋家與袁家聯姻後所合併的

「乾利貞宋聘」茶莊的產品。那時，這個茶莊也在香港設立了分公司。每次喝宋聘，

總是多一次堅信，它絕非浪得虛名。與其他茶莊相比，宋、袁兩家的經濟實力比較雄

厚，這當然是最高品質的保證；但據我判斷，宋聘號這一光耀後世的企業裡邊，必有

一個真正的頂級大師在進行著最重要的把關。正是這個人和他的助手，一直在默默地

執掌著一部至高的品質法律，不容哪一天，哪一片，有半點疏漏。

照理，堪與宋聘一比的還有同興號的「向質卿」——一個由人物真名標識的品

牌，據說連慈禧太后也喜歡。但奇怪的是，多次喝「向質卿」，總覺得它太淡、太薄、

太寡味，便懷疑慈禧太后老而口鈍，或者向家後輩產生了比較嚴重的「隔代衰退」。到

後來，一聽這個品牌就興味索然。沒想到有一天夜晚在深圳，白水清先生拿出了家藏

七

說到力度，我不能不表述一種牽掛已久的困惑。

普洱茶的口感，最珍貴、最艱深之處，就是氣韻和力度。但是，科學家們研究至

的「向質卿」，又親自執壺沖泡，我和馬蘭才喝第一口就不由得站起身來。柔爽之中有一種大空間的潔淨，就像一個老庭院被僕役們灑掃過很久很久。無疑，這是典型的貢品風範。但是，如果要我把它與宋聘作對比，我還會選擇宋聘，理由是力度。

我對「印級茶」的喜歡，也與力度有關。即使是其中比較普及的「無紙紅印」、「藍印鐵餅」，雖然在普洱茶的時間坐標裡還只是中年，卻已有大將風度，溫厚而又威嚴。

在京城初冬微雨的小巷茶館，不奢想「號級茶」了，只掰下那一小角「紅印」或「藍印」，再把泉水煮沸，就足以滿意得閉目無語。

當然也會試喝幾種「新生代」普洱，一般總有一些雜味、澀味。如果去掉了，多數也是清新有餘，力度薄弱。那就只能耐心地等待，慢慢讓時間給它們加持了。

今，還無法說明氣韻和力度的成因。有人說，茶中之氣，可能來自於一種叫「鍺」的成分，對此我頗有懷疑。我想，鍺，很可能是增加了某些口味，或提升了某些口味吧？應該與最難捉摸的氣韻和力度關係不大。

依我看，祕密還在那群微生物身上。天下一切可以即時暴發的氣勢，必由群體生命營造。但是，誠如我前文所說，普洱茶在生成過程中曾遇到過兩批不同微生物菌群的伺候，氣韻和力度，主要是由哪一批營造的？我想，可能是茶山裡圍著大葉古茶樹的那一批，就像早期教育給學生們定下了氣質和格調。當然，後一批應該也有長久的貢獻。

除了氣韻和力度，普洱茶的特殊香型也還是一個謎。過去有一種幼稚的解釋，以為茶樹邊上種了某一種果樹就會傳染到某種香型，這種說法已被實踐否定。據現在的研究，普洱茶的香氣，是芳樟醇（也即沉香醇及其氧化物）在起作用。這種說法可能比較可信。但是，普洱茶除了樟香之外的其他香型如蘭香、荷香、棗香、青香，那是芳樟醇範圍裡邊的不同類別，還是出現了其他什麼別的醇？

近來網路上有一種傳言，說普洱茶裡有黃曲霉素，是致癌物質。對此，陳傑先

240

生說，黃曲霉與黃曲霉素是兩個不同的概念。黃曲霉要轉化為黃曲霉素必須具備蛋白質、澱粉、油脂等物質，而普洱茶恰恰缺少這種物質。如果個別普洱茶中檢測出了黃曲霉素，那一定是源於二度汙染，與普洱茶本身無關。說到致癌，科學家們反而指出，普洱茶裡有一種茶紅素能防癌。但是，我們對茶紅素瞭解不多。它究竟是什麼成分？何時能分解出來？

這樣的問題，可以無休無止地問下去。

又有科學家設想，普洱茶的最好原料是千年古茶樹，那些茶樹千年不凋，除了微生物的辛勞之外，是不是還有一種「長壽基因」？如果是，那麼，這種「長壽基因」到底是以一種什麼方式存在著、轉換著？

很快我們發現，有關普洱茶的很多重大問題，大家都還沒有找到答案。因此，最好不要輕言自己已經把普洱茶「徹底整明白」了。記住，就在我們隨手可觸的某個角落，那群微生物正交頭接耳地在嘲笑我們。

由此想起幾年前，閻希軍先生領導的天士力集團聽到了「科學普洱」的聲音，便使用現代生物發酵工藝萃取千年古茶樹中有效無害的成分，提煉成「帝泊洱」速溶飲

品。這個行動具有重大歷史意義，為普洱茶的純淨化、功能化、便捷化、國際化打開了新門戶。在香港舉行的發布會上得知，為了研究的可靠性，他們曾經一次次動用上百隻白老鼠做生化實驗。我隨即在發布會上站起來說，自己是一百零一隻白老鼠，已經在無意中接受了多次實驗，而且還願意實驗下去。

但是，我更想在實驗中把自己變小，小得不能再小，然後悄悄融入那支微生物菌群的神祕大軍，看它們如何從原始森林的古喬木大葉種開始，一步步把普洱茶鬧騰得風起雲湧。

當然，對我來說，普洱茶只是一個觀察樣本，只要進入了微生物的世界，那麼，我對人類和地球的感受也就完全不一樣了。於是，我再由小變大，甚至變成巨人，笑看茫茫三界。

八

春天，又一個收茶的季節來了。

好幾天來，妻子一直在念叨著普洱的那些茶山，一次次下決心要趕過去賞茶、採

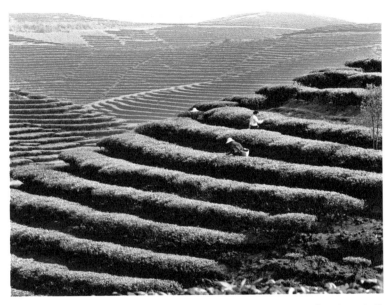

普洱茶六大茶山,一般指古茶山。以瀾滄江為界,分為瀾滄江內六大茶
山:攸樂、革登、倚邦、莽枝、蠻磚、漫撒或易武、倚邦、攸樂(基諾)、
漫撒、蠻磚和革登;江外六大茶山:南糯、南嶠、勐宋、景邁、布朗、巴達。

茶。但是，實在被教育任務拖住了，怎麼也走不開。她對那些茶山，留下了很特別的感覺，因此在品茶時常常剛一入口就說出了來自何山，而且總是說對，讓老茶客們佩服不已。我就是在這一點上，遜她一步。對此，她謙虛地說：「女人嘛，只是在口感上稍稍敏銳一點，何況我經過實地踏訪。」

唇齒一抿，就能感知每一座山，卻放掉了當季的山色山嵐，放掉了今日的沾露茶香，真有一種說不出的遺憾。

普洱的茶山，確實值得嚮往，即便不是這個季節。我一直在世界各地漫遊，深知目前普洱市的自然生態環境，已達到國際一流水準。

何謂國際一流水準？那就是用現代人歷盡歧路後終於明白了的智慧，小心翼翼地保護並營造了遠古時代地球生態未被破壞前的原始狀態，同時使之更健康、更科學、更美觀。那種豐富、多元、共濟、互克、飽滿、平衡的自然奇蹟，其實也是人類與自然談判幾千年後最終要追求的目標。首尾相銜的一個大圓圈，畫出了人類的宏大宿命。

為此，我常去普洱，把它當作一個課堂，有關哲學、人類學和未來學。

於是，一杯普洱茶，也就在陳釀、暖潤之中，包含著人與自然間的幽幽至義。

經常有朋友在茶桌前鄭重地說一聲，今天，請喝五十年的老茶。

我則在心裡說，其實，這是五千、五萬年的事兒。喝上一口，便進入了一個生態循環的大輪盤。在這種大輪盤中，人的生命顯得非常質感又非常宏觀，非常渺小又非常偉大。

我已與妻子商量好，每年新茶採收季節，應該憑藉著我們對普洱茶的鑑識能力，會同其他專家，以最嚴格的標準選購一些好品種收藏起來。我們夫妻還可以設計一個新的品號，隨名字，就叫「蘭雨一品」吧。她在這個領域的位置比我高，應該放在前面。還會有一種最簡單的紙質包裝，上面要慎重地蓋上我們兩人的印章。

這麼一想，就很高興。這年月，老茶已經收不到，也存不起了。對於每年的新

蘭雨一品

普洱茶 (生茶)
净含量：357克

蘭雨一品

为求本茶一品之质，中国当代普洱茶专家太俊林、赵昌能、杜春峰等先生与我一起，先后八次对一百六十多种茶样进行了精细研品选择。研品共分五个方面：一求地域之优，本茶取料，广采云南以及缅甸、老挝七十多座古茶山；二求材质之优，本茶取料，皆为乔木大叶种里的普洱茶、猛库种、老厂种、大理种等十余个最宜品种；三求年份之优，本茶取料，为二〇〇四至二〇一二年之精华；四求级别之优，本茶取料以一芽三叶为主，兼采一芽二叶和一芽四叶，又加一些粗梗；五求拼配香之优，即汇集以上优势之百余种最优原料，几经调配磨砺，终成本品。其特征为茶滋厚、茶气强、茶香浓、茶韵长，层次丰富，雄浑大气。马兰为戏剧大家，秋雨是文化大师，若用音乐作比，此品为普洱茶中之顶级交响乐。

沈培平谨识于普洱壬辰之夏

当代普洱茶之大票示例。

茶，我們雖然可以選得很精，但還是沒有能力多收。我們只想把自己的眼光變成一小堆物態存在，然後守著它們，慢慢等待。等待它們由青澀走向健碩，走向沉著，走向平和，走向慈愛，最後，走向絲竹俱全的口中交響，卻又吞嚥得百曲皆忘。

具體目的，當然是到時候自己喝，送朋友們喝。但最大的享受是使人生多了一份惦念。這種惦念牽連著貯存處的一個角落，再由這個角落牽連南方的連綿群山。這一來，那一小堆存茶也就成了一種媒介，把我們和自然連在一起了，連得可觸可摸、可看可聞、可感可信。說大了，這也就從一個角度，體驗了「天人合一」的人格模式和文化模式。

這種人格模式和文化模式，暫時還只屬於中國。我在以前的兩本書裡提到，改變中國近代史的「鴉片戰爭」，其實是「茶葉戰爭」。英國人喝中國茶上了癮，每家每人離不開，由此產生了貿易逆差，只能靠販毒來抵帳。我又說了，他們引進了茶卻無法引進茶中詩意，濾掉了茶葉間滲透的中國文化，這或許也是他們的文化自衛。但是，這些與炮火滄海連在一起的茶，基本上都不是普洱茶。普洱茶的文化，在空間和時間上更穩健、更著地、更深厚、更悠長。因此，在中國文化開始從「文本文化」轉向

「生態文化」的今天，它也就成了一種重要的文化標誌。

在這個意義上，一個地道中國人的安適晚年，應該有普洱茶伴隨。

我是誰？我從哪裡來？又到哪裡去？——喝一口便知。

二〇一二年春

附錄

「秋雨合集」總覽

（共二十二卷）

・主體八卷・

第一卷 《中國文脈》

這是幾十年來第一部以審美品級為標準的中國宏觀文學史。出版後曾獲聯合國邀請在紐約聯合國大廈隆重開講，同時在紐約大學講授，被美國資深翻譯專家汪班先生評論為「平生所見最獨立、最簡潔、最有魅力的中國文學通史」。

第二卷 《山河之書》

如果說，《中國文脈》展現了中國文化的時間力量，那麼，《山河之書》則展現了中國文化的空間力量。作者以二十餘年的親自踏訪，喚醒了廣大讀者對一系列最重要

文化古蹟的當代認知。所寫的《文化苦旅》、《山居筆記》等著作，發行量在一千萬冊以上，相繼在中國大陸點燃了晉商文化熱、清宮文化熱、藏書文化熱、敦煌文化熱、都江堰文化熱、書院文化熱，並創建了「文化大散文」的一代文體。本書就是對那些著作的精選、提升和增補。

第三卷　《千年一嘆》

作者在完成對中華文明的時間梳理和空間梳理後，又投入了對世界上其他重大文明故地的對比性考察，此書為考察日記。由於整個過程需要冒著生命危險貼地穿越世界上最恐怖地區，在海內外引起極大關注，世界上有十一家報紙曾經同步刊載這份日記。直到今天，作者仍是全球知名人文學者中完成這一考察的唯一人。本書最後在尼泊爾山谷對各大文明的總結思考，非親臨者不能為。

第四卷　《行者無疆》

如果說《千年一嘆》讓中華文明在與其他古文明的對比中顯現出了一系列優點，

那麼，《行者無疆》則讓中華文明在與歐洲文明的對比中顯現出了一系列弱點。作者為寫作此書考察了歐洲九十六座城市，全書最後的總結，是對中華文明的深切自省。據有關部門統計，本書由於獨特的吸引力，已成為近十年來中國旅行者遊歷歐洲必攜帶的一本書之一。

第五卷 《何謂文化》

這是作者在系統考察中國文化和世界文化之後對文化的綜合思索。其中在聯合國世界文明大會上的主題演講，在聯合國發布世界文化報告儀式上的主題演講，以及在境外獲授榮譽博士儀式上的長篇演講，都在國際學術界產生過重大影響。但本書更大的篇幅，則描述了一批以自身人格來闡釋文化的當代傑出人物，例如謝晉、巴金、黃佐臨、章培恆以及台灣的星雲大師、林懷民、白先勇、余光中等。

252

第六卷 《君子之道》

本書進一步把《何謂文化》的整體課題延伸到中華文化的核心課題上。文化人類學認為，一切重大文化的核心機密是集體人格；而本書作者則進而認為，中華文化的人格理想是君子之道。本書縷析了儒、道兩家在君子之道上的九項要點和四大難題，作為打開中華文化核心機密的鑰匙。同時，闡述了作者本人在佛學上的修行感悟。此外，作者圍繞著人生問題還選提供了一系列國際視角。此書的部分內容，曾在美國華盛頓國會圖書館演講。

第七卷 《吾家小史》

本書以一個普通中國家庭的三代經歷折射了中華文明的現代困境，既是一種「記憶文學」，也是一種「感性文化」。整個記述與通常的歷史定論處處相悖，卻保留了一種平靜的真實。這個中國家庭正好是作者自己的家庭，整部書的寫作，早在「文革」災難中作者為父親寫交代時已經開始動筆，然後又調查、考證了三十年。作者說：「我寫了中國，寫了世界，最後寫自家，終於進入了文化的祕境。」

第八卷 《冰河》

文化的最終成果，更應該是感性形態。本書是繼《吾家小史》之後的另一種感性形態：一項純粹的創作。作者完成這項創作的美學追求是：「為生命哲學，披上通俗情節的外衣；為顛覆歷史，設計貌似歷史的遊戲。」這種追求，處於當代國際藝術探索的最前沿。這項創作是作者為妻子馬蘭的演出而幾度延伸的，因此又可看作《吾家小史》的一個實證補充。

‧學術六卷‧

第九卷　《北大授課》（台灣繁體字版為《中華文化》）

本書是作者為北京大學不同系科授課的課堂記錄，副題為「中華文化四十七講」。與一般學術著作不同的是，它由教授和學生一起完成。課堂上北大學生的活躍、機敏、博識、快樂，體現了當代年輕人對中國古代文化的認可程度，頗具學術測試價值。作者在課堂中的作用，是對文化哲學的思維路線作整體引導。

第十卷 《極端之美》（台灣繁體字版為《極品美學》）

這是一部特殊的美學著作。作者的美學思想曾接受又擺脫了過於學理化的康德、黑格爾，更傾向於解剖具體美學範例如《拉奧孔》的萊辛。作者認為解剖範例應取其極端狀態為「臨界標本」，而中華民族在這方面的範例有三項：書法、崑曲、普洱茶。其中普洱茶是一種極端性的生態美學範例，在美學的走向上具有開拓性。由於作者本人在這三項中都取得了社會公認的發言權，因此這部美學著作又包含著專業權威性。

第十一卷 《世界戲劇學》

「文革」災難因發動全民批判《海瑞罷官》、全民獨拜「革命樣板戲」而暴發，因此在那十年間一直實行著「戲劇恐怖主義」，致使不少戲劇家為此入獄或喪生。本書作者就在這種背景下悄悄地以上海戲劇學院圖書館的外文書庫為基地，開始了「世界戲劇學」學術體系的構建。這是一個在拚死對抗中建立起來的國際級文化工程，完整地展現了驚人的學術良知。此書在「文革」結束後快速出版，幾十年來，獲得多項學術大獎，至今仍是這一學科的權威教材。

256

第十二卷 《中國戲劇史》

白先勇先生評價此書是「第一部從文化人類學高度寫出的《中國戲劇史》，在學術上非常重要」。在兩岸還處於基本隔絕的情況下，本書成了台灣書商盜印大陸學術著作的濫觴之一。

第十三卷 《藝術創造學》

本書建立了完整的學術體系，全方位地論述了藝術的第一本性是創造，而不是中國社會廣泛誤讀的「遺產保護」和「傳統繼承」。本書所論，涵蓋古今中外，卻又主要取材於創造力最強的法國，以及創造態勢最為綜合的電影。本書曾被評為中國改革開放關鍵時期在人文學科上最有代表性的幾部突破性著作之一，也創造了高層學術著作獲得暢銷的奇蹟。

第十四卷 《觀眾心理學》

本書以獨創的學術體系，首次建立了實踐型的心理美學。曾因美學界前輩蔣孔

陽、伍蠡甫等教授的強力推薦，獲上海市哲學社會科學著作獎。與《藝術創造學》一樣，本書也因藝術實例豐富而成為很多藝術創造者的案頭之書。

・譯寫六卷・

第十五卷 《重大碑書》

這是作者應邀為大陸各個重大文化遺址書寫的碑文，而書法也出於作者之手，故稱碑書。其中包括《炎帝之碑》、《法門寺碑》、《採石磯碑》、《鍾山之碑》、《大聖塔碑》、《金鐘樓碑》等。這麼多頂級文化遺址都不約而同地邀請一個並無官職的文化人書寫碑文，這樣的事從古未有。作者所寫碑文，都以現代觀念回視歷史，並以當代多數旅行者能夠順暢朗讀的古典文體寫出。書法用行書，但各碑因內容差異而採用不同風格。此外，本書還收錄了兩份重要的現代墓誌銘。

第十六卷 《遺跡題額》

這也是一種「重大碑書」，只不過並無完整的碑文，而只是題寫遺跡之名，稱為題額。這些遺跡很多，例如：仰韶遺址、秦長城、都江堰、雲岡石窟、荊王陵、東坡書院、峨眉講堂、崑崙第一城、烏江大橋、張騫故里等等。這些題額，都已鐫刻於各個遺址。作者把這些題額收入本書時，還敘述了每個遺址的歷史意義以及自己選擇題寫的理由。把這些敘述加在一起，也可看成是一種依傍大地實景的歷史導覽。

第十七卷 《莊子譯寫》

這是對莊子最有代表性的作品《逍遙遊》的今譯以及對原文的書寫。今譯嚴格忠於原文，但不纏繞於背景分析、歷史考訂，而是衍化為流暢而簡潔的現代散文，藉以展示兩千多年間文心相連、文氣相續。書寫，用的是行書。作者在自己所有的行書作品中，對《逍遙遊》的書寫較為滿意。這份長篇書法，已鐫刻於中國道教聖地江蘇茅山。

260

第十八卷 《屈原譯寫》

作者對先秦文學評價最高的，一為莊子，二為屈原。屈原《離騷》的今譯，近代以來有不少人做過，有的還試著用現代詩體來譯，結果都很坎坷。本書的今譯在嚴密考訂的基礎上，洗淡學術痕跡，用通透的現代散文留住了原作的跨時空詩情。作者曾在北大授課時朗讀這一今譯，深受青年學生的好評。作者對這一今譯的自我期許是：「為《離騷》留一個盡可能優美的當代文本。」《離騷》原文多達二千四百餘字，歷來書法家很少有體力能夠一鼓作氣地完整書寫。本書以行書通貫全文而氣韻不散，誠為難得。

第十九卷 《蘇軾譯寫》

這是作者對蘇軾前、後《赤壁賦》的今譯和書寫。由於蘇軾原文的精緻結構，今譯也就更像兩則哲理散文。此外，本書又收錄了作者研究蘇軾的論文以及其他兩份抄錄蘇軾名詞的書法。

第二十卷 《心經譯寫》

今譯《心經》，頗為不易；要讓普通讀者都能讀懂，更是艱難。今譯，是譯而不釋，也就是只能將深奧的佛理滲透在淺顯的現代詞語中而又簡潔無纏，這是本書的努力。書中《寫經修行》一文，是對《心經》的切身感悟。此外，本書還收錄了作者研究佛教與中國文化關係的論文。作者對《心經》恭錄過很多版本，本書集中了普陀山刻本、寶華山刻本和雅昌刻本三種。其中作者對刻於寶華山的草書文本更為滿意。普陀山和寶華山都是著名佛教聖地，有緣把手抄的《心經》鐫刻於這樣的聖地，是一件大事。

第二十一卷 《捧墨贈友》

這是作者歷年受朋友之請題寫的各種雋語聯楹。所有內容均為作者自撰、自選的人生格言、境界描述。作者自己認為，由於狀態輕鬆愉快，本書在書法水準上很可能高於前面的碑書和經典抄寫。此外，本書還選錄了作者的「行世十誡」和作者自填自書的七闋詞作。

‧散文自選‧

卷外卷 《文化苦旅》

本書問世二十餘年，多種版本在全球的發行量難以計數，如果包括層出不窮的盜版，應在千萬冊以上。此次再度由作者自選，篇目與初版已有很大不同，除保留原來的中國之旅外，又增加了世界之旅和人生之旅。但是，由於多數篇目選自龐大的「秋雨合集」，本書就不能包羅在「合集」之內了，姑且作為「卷外卷」來壓卷。

（陳羽整理）

國家圖書館出版品預行編目(CIP)資料

極品美學：書法・崑曲・普洱茶 / 余秋雨著. -- 第
一版. -- 臺北市：遠見天下文化, 2015.02
　　面；　公分. -- (文化文創；cc018)
ISBN 978-986-320-675-0(平裝)

1.藝術評論 2.崑曲 3.茶藝

907　　　　　　　　　　　　　　104000919

文化文創 BCC018B

極品美學
書法・崑曲・普洱茶

作者 ── 余秋雨
總編輯 ── 吳佩穎
責任編輯 ── 吳佩穎
封面設計 ── 張議文
封面題字 ── 余秋雨
全書照片提供 ── 余秋雨

出版者 ── 遠見天下文化出版股份有限公司
創辦人 ── 高希均、王力行
遠見・天下文化 事業群榮譽董事長 ── 高希均
遠見・天下文化 事業群董事長 ── 王力行
天下文化社長 ── 林天來
國際事務開發部兼版權中心總監 ── 潘欣
法律顧問 ── 理律法律事務所陳長文律師
著作權顧問 ── 魏啟翔律師
社址 ── 臺北市 104 松江路 93 巷 1 號
讀者服務專線 ── 02-2662-0012
傳真 ── 02-2662-0007；02-2662-0009
電子郵件信箱 ── cwpc@cwgv.com.tw
直接郵撥帳號 ── 1326703-6 號　遠見天下文化出版股份有限公司

電腦排版 ── 立全電腦印前排版有限公司
製版廠 ── 中原造像股份有限公司
印刷廠 ── 中原造像股份有限公司
裝訂廠 ── 中原造像股份有限公司
登記證 ── 局版台業字第 2517 號
總經銷 ── 大和書報圖書股份有限公司　電話／(02)8990-2588
出版日期 ── 2015 年 2 月 26 日第一版第 1 次印行
　　　　　　2023 年 12 月 28 日第三版第 2 次印行

定價 ── 500 元
4713510943519
書號 ── BCC018B
天下文化官網 ── bookzone.cwgv.com.tw

天下文化
BELIEVE IN READING